《花艺目客》编辑部 编

中国林业出版社

# FLORAL DESIGN MOOK

# 花艺目客

春
—之—
迎然

己亥年
总第4辑

己亥年春　总第 4 辑

图书在版编目（CIP）数据

花艺目客. 春之盎然 / 花艺目客编辑部编. —— 北京：中国林业出版社，2019.4
ISBN 978-7-5219-0037-8

Ⅰ.①花… Ⅱ.①花… Ⅲ.①花卉装饰—装饰美术—设计 Ⅳ.①J535.12

中国版本图书馆CIP数据核字（2019）第065993号

| | |
|---|---|
| 责任编辑： | 印　芳 |
| 出版发行： | 中国林业出版社 |
| | （100009 北京市西城区刘海胡同7号） |
| 电　　话： | 010-83143565 |
| 印　　刷： | 固安县京平诚乾印刷有限公司 |
| 版　　次： | 2019年4月第1版 |
| 印　　次： | 2019年4月第1次印刷 |
| 开　　本： | 787mm×1092mm　1/16 |
| 印　　张： | 9 |
| 字　　数： | 300千字 |
| 定　　价： | 58.00元 |

---

**总策划** *Event planner*
中国林业出版社
《中国花卉报》社

**总编辑** *Editor-in-Chief*
周金田

**副总编辑** *Deputy Editor-in-Chief*
何增明

**运营总监** *Chief Operating Officer*
黄正秉

**联系我们** *Contect us*
huayimuke@163.com

**商业合作** *Business cooperation*
huayimuke@163.com

**投稿邮箱** *Contribution email address*
huayimuke@163.com

**主编** *Chief Editor*
印芳

**主编** *Chief Editor*
霍丽洁

**副主编** *Deputy Chief Editor*
黄静薇

**编辑** *Editor*
袁理　邹爱

**特约撰稿** *Staff writer*
Linlin　石艳

**美术编辑** *Art Editor*
刘临川

**封面图片** *Cover Picture*
高尚美学

*6*
春来谁做韶华主

## 人物 | Stars

*10*
**巴特·哈森（Bart Hassam）**
在所有生命体身上，我们都能看到人性

*19*
**吴永刚**
让传统插花回归生活

*26*
**塔玛斯·恩德·梅佐菲（Tamas Endre Mezoffy）**
成功的秘密，就隐藏在花艺赛事里

*34*
**张杰**
遇见日式 MAMI 风，过上有花的日子

## 设计 | Design

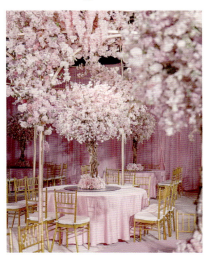

*44*
两人的秘密花园

*51*
葡萄酒 × 鲜花 × 爱情的歌

*54*
"秩序与美"

*63*
情寄"树木丛生，百草丰茂"

*67*
春日里的花园派对

*70*
春日与抒情的翅膀

*79*
一个人的 Party

## 基础 | Basic

*84*
亚克力架构桌花

*87*
春色满瓶

*88*
玻璃容器的艺术装饰

*90*
春日灿漫

*92*
清新春日手捧

*93*
欧式居家花翁

*95*
撒艺插花

*100*
日式 MAMI 风欢乐的色彩

*102*
空中花园

*104*
无题

## 探店 | Discovery

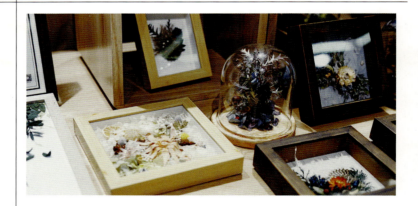

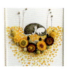

*108*
走进"九植"

*120*
东京青山花店,让我真正感受到
——"Living with Flower Every Day"

*135*
这家森系的 Yang Flora,是这个学广告的姑娘脑洞大开的产物

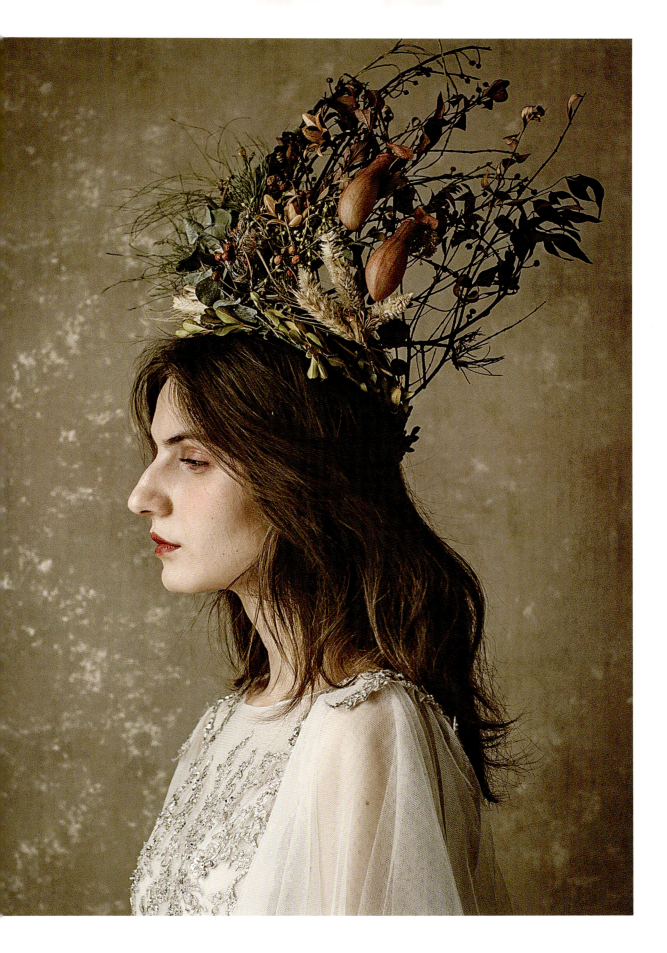

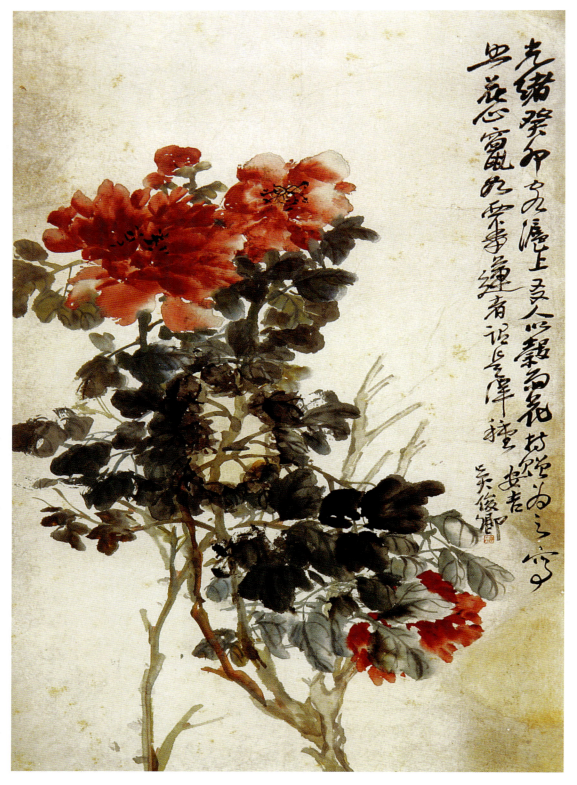

春之花——牡丹

# 春来谁做韶华主

撰文／霍丽洁　绘画／吴昌硕

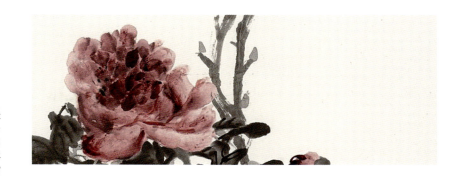

庭前芍药妖无格，池上芙蕖净少情。
唯有牡丹真国色，花开时节动京城。

"唯有牡丹真国色，花开时节动京城。"牡丹之美，花大色艳，摄人心魄。正如诗句中云："千片赤英霞烂烂，百枝绛点灯煌煌"。这样的美，无花可与之相比，正可谓国色天香，花中魁首。

这样的王者之花，娇艳华贵无比，寓意着富贵平安，在插花中怎能不占据着重要席位？

据史料记载，牡丹插花自唐代即有迹可循。唐宋敦煌绘画中可见牡丹插于缸，盛于琉璃（玻璃）盘、金盆内；又传唐代画家卢楞伽《六尊者图》有两朵白牡丹插于琉璃缸，放在斑竹花架上；宋代有著名画作《华春富贵图》，绘金漆瓶中插着大朵多色牡丹，配以桃花和木香枝条，花型对称。

黄永川教授在《中国插花史研究》中写到："白居易歌咏白牡丹诗'好酬青玉案，称贮碧冰盘'，牡丹花头大，用一般盘子显然不够。而薛能《牡丹诗》曾见有牡丹插于陶器者，则发不平之鸣道：'异色禀陶甄，常疑主者偏'之叹！"可见牡丹花大，需要缸、瓮之类，是为缸花。花器衬以底板、垫板、花台或花几，其质料选用精雕华美花纹的高级木刻漆几座，或青玉雕作的案，以强调牡丹的格调与身份。

明代几篇古典插花名著中，都对牡丹做了记载：高濂《瓶花三说》、张谦德《瓶花谱》、屠本畯《瓶史月表》无不列入牡丹。在《瓶花谱》中，张德谦详细记载了牡丹插花的保鲜之法："牡丹初折，宜灯燃折处，待软乃歇。"意思是牡丹刚采摘下来时，可用灯火加热其折断处，待它松软后停止。还提到："牡丹花宜蜜养，蜜仍不坏。"即牡丹花适合用蜜来滋养，蜜还不会坏掉。

《瓶史》更载牡丹为九种主花之一，且记"牡丹以黄楼子、绿蝴蝶、西瓜瓤、大红舞青猊为上。"这些都是珍贵的牡丹品种，黄楼子或是姚黄牡丹；绿蝴蝶为绿牡丹；西瓜瓤为大红之色牡丹；舞青猊是牡丹珍品，重瓣银红，有蓝色瓣的。其中在"洗沐"一节中还提到，"浴牡丹、芍药宜靓装妙女。"意思是适宜为牡丹芍药洗浴的莫过于严妆的美人，强调牡丹的娇艳华贵。

牡丹富贵庄严，往往一支就可以成画，意境丰满，在清代郎世宁融合中国传统画法与西洋透视法的《瓶花图》中，绘牡丹以色彩深浅来表现层次感，叶面正反向背，叶脉勾勒写实，极富立体感。瓶内植插罕见并蒂连理的牡丹，象征祥瑞吉兆、平安富贵。他的很多绘画都以牡丹为主角，其富丽丰满自成一格。

牡丹花开，名动京城。这一上千年来惊艳了时光的花卉，可曾点亮了你的春日？

（感谢马大勇老师提供文字参考）

# 1 人物
# Stars

**巴特·哈森**
在所有生命体身上，我们都能看到人性

**吴永刚**
让传统插花回归生活

**塔玛斯·恩德·梅佐菲**
成功的秘密，就隐藏在花艺赛事里

**张杰**
遇见日式 MAMI 风，过上有花的日子

# 在所有**生命体**身上，我们都能看到**人性**

——访 2019 "世界杯花艺大赛" 冠军
巴特·哈森（Bart Hassam）

撰文／霍丽洁　图片／鹿石花艺教育

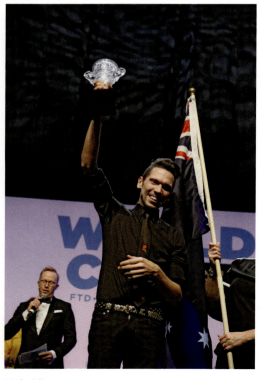

巴特·哈森高高举起
"2019 世界杯花艺大赛"冠军奖杯

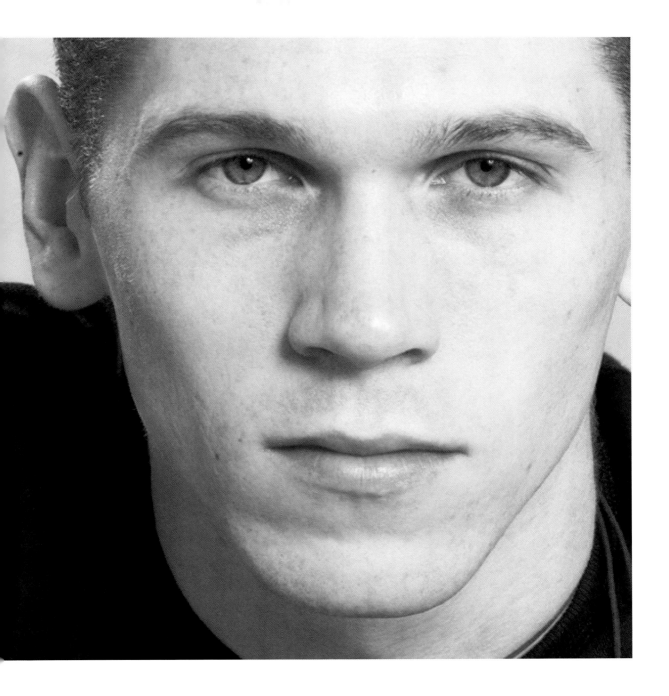

刚刚落幕的美国费城世界杯花艺大赛,新晋冠军、中国鹿石花艺教育签约导师——澳大利亚的巴特·哈森(Bart Hassam)吸引了全球花艺界的瞩目。

世界杯花艺大赛四年一届,全部22位参赛选手都是各国家、地区选拔赛的冠军,可以说,赛场上精英荟萃,十足是一场异彩纷呈的王者之战!

而在这样的激烈赛况中,巴特·哈森脱颖而出。当然,他绝非横空出世,而是在之前已经有过五次获得澳大利亚年度花卉设计大赛冠军,在中国台湾一举斩获洲际杯花艺大赛桂冠的佳绩。面对这一次夺冠,他说:"我很期待进入前十,能在前五名更好,参加花艺世界杯大赛,是很兴奋的,而在夺冠的那一刻,我热血沸腾!"

用他自己的话来说是："我想通过突显亚热带材料的形状线性特征，在22位设计师中脱颖而出。雕塑式的植材的使用，是制胜的关键。将大叶子和花朵运用到作品当中，使设计更为醒目。作品能抓人眼球，我很开心！"

设计上的鲜明醒目，与为人的低调谦和，统一在他身上，形成了他独具一格的个人魅力。夺冠之后，他接受了笔者的独家专访。

**Q：可否介绍一下您在创作初赛的三个命题作品时，分别是如何设计构思的？**

**A：**看到第一个命题时，我非常清楚地意识到强调设计有机性的重要，还要确保辅材不要过于占主导。我刻意将植物打造成视觉的焦点，突显出植材的特质。设计师的作品需强调体量及层次结构，所以我选择有趣的热带花材来突出这些特质。在手绑花束环节，为了脱颖而出，我决意以独特的形状取胜。所以，我选择了下垂式风格。到了桌花设计环节，我想把所创的作品跟前两个设计联系起来，展示出三者在空间上的协调性。

**Q：在半决赛中，您是如何理解题目"个性的力量"，您是怎样用插花表现自己成为一个花艺师的历程的？**

**A：**我把专注点聚焦在众所周知的细节中的细节上面，精心打造架构是为了展示更精致、通透的设计。为了"镀金"，我在日本待了很久，我想展示自己在日本学到的技法。

**左页上** 扩大了比例的卧式"榻榻米"钢草结构

**左页右下** 配有松针板的垂直立式施特劳斯"钢琴"

**左页左下** 巴特·哈森正在创作2019世界杯参赛作品

**右页** 手工制作的兰花根板装点着婚礼手捧的细节

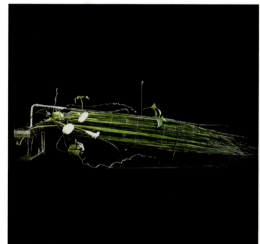

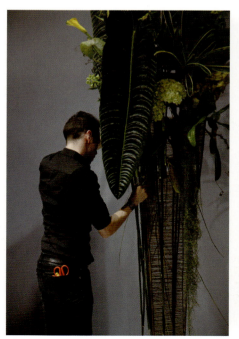

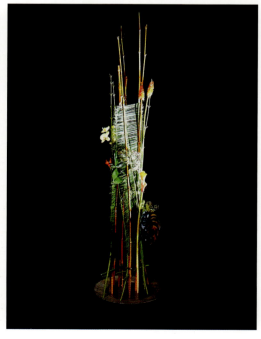

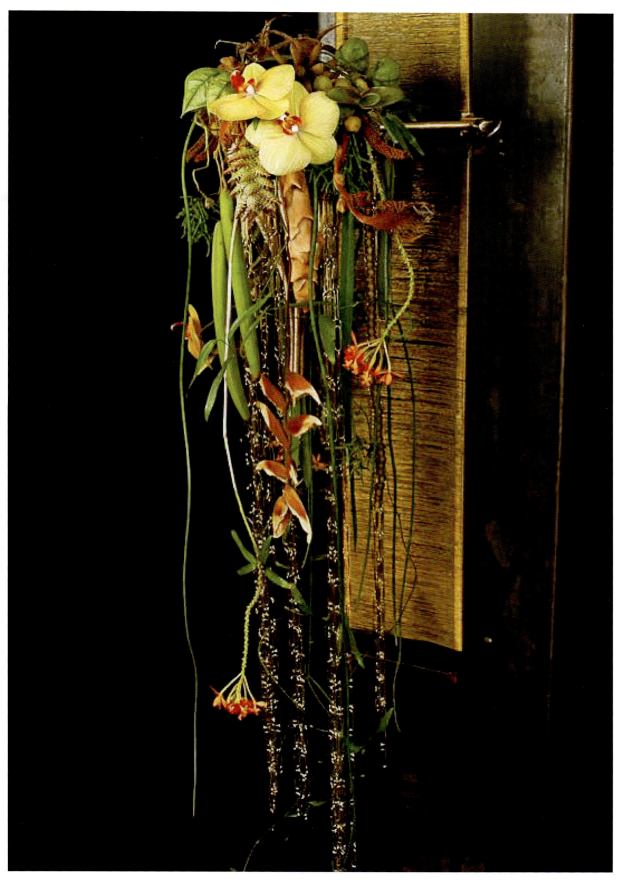

带有兰花细节的手工制铁丝"蜘蛛网"

Q：在决赛中，您是如何理解"几何图形如何影响自然"？作品中想表现怎样的思想？您喜欢建筑的经历，有没有在这一环节给您以帮助？

A：根据给出的命题，我当时就觉得作品的设计要简单，但主线的线条感要突出，这样植材才会闪亮。我以铜金属色的丝带为主导，然后选择橙色和柠檬绿的花材来搭配。我专注于打造出一款简单清新、易于评判的作品。

Q：您如何看待当今的花艺设计潮流，希望自己以后走什么样的设计之路？

A：我相信世间的设计风格是多种多样的，不过，我的设计会侧重于形状线性风格，因为我对所用材料的结构情有独钟。我真心觉得我们都要以最佳的视角，用心来展示植物材料。

Q：你眼中的花草是什么？是生命、是生活，还是其他？你眼中真正的花艺作品又是什么，需要具备哪些特点？

A：我把所有花草都看作是一种生命形式，予以尊重。跟

人类一样，它们也要经历成长、衰亡这一过程，并会受到各种主客观因素的影响。因此，我始终用对待个体生命的态度去尊重并珍视它们，在所有生物体身上，我们都能看到人性。

**Q：你的生活中是不是不能缺少花？每天都会插花吗？会经常去大自然中接触花草吗？那时你的心情是什么样的？**

**A：**花是我生活中的重要组成部分，它们能抚慰我的心灵，净化我的灵魂，当我怀着恭敬心完美呈现出花草的美好时，会很有成就感。作为花艺师，童年的生活对我产生了巨大影响。儿时的我，大部分时间都泡在花园里——了解花草的生长方式，观察花茎的线条及走势。大自然静谧祥和，人一旦投入到大自然的怀抱，身心马上就能平静下来，去聆听大自然的心声，进而达到无念的状态。

**Q：你的花艺启蒙老师是谁，他带给你怎样的启发？在你的花艺之路上，你都有哪些难忘的人和经历，可以分享一下吗？**

**A：**在花艺设计方面，德国的葛雷欧·洛许（Gregor Lersch，被誉为"架构之父"）对我的启发最大，我的所思所

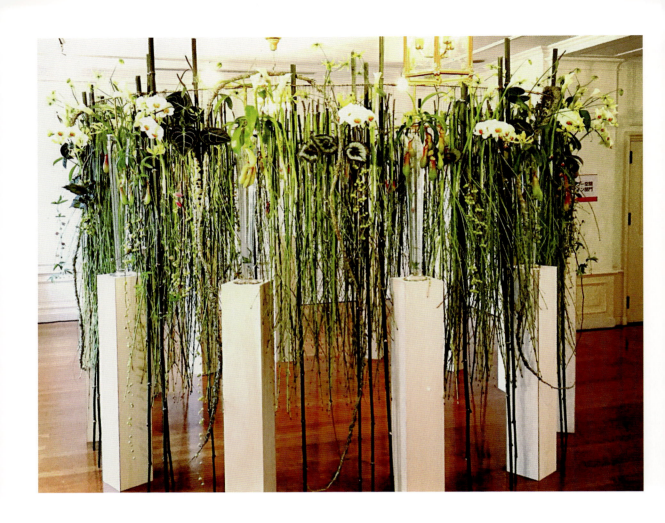

求,都在他那里找到了答案。对植物材料始终怀着敬意,是他一贯坚持的原则,同时在创作作品时,有自己的创作意图。创作意图在花艺设计中至关重要,我坚信我们创造的每一件作品都是有意义的,否则就是浪费。几年前,我有幸游历了德国,并与葛雷欧共事过一段时间,这是我生命中最珍贵的回忆,他的言传身教使我终生受益。

**Q:东西方花艺文化未来会越来越融合,你会在这两种文化中同时探索吗?**

**A:**我不可能将东西方花艺文化从我的作品中分离开,因为这两方面都有助于我创作自己的作品。同时,我希望探索更多亚洲文化的内涵。

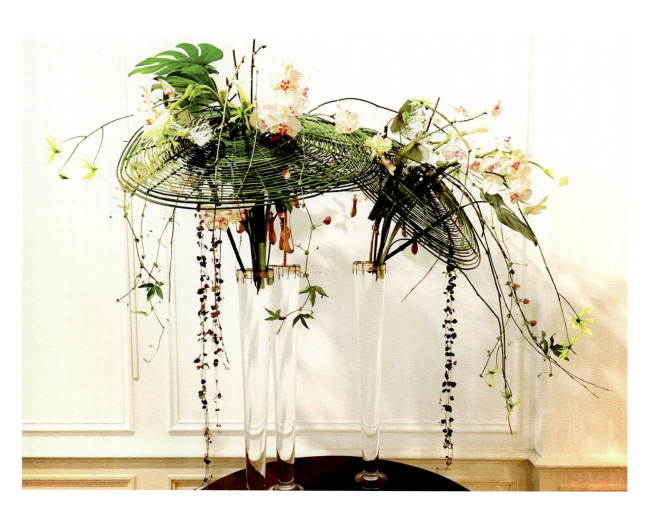

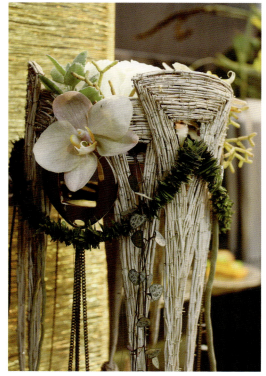

**左图** 12个高玻璃花器之中放着12个底座，大圆屋装饰品固定在这些底座上
**右上图** 多个玻璃花瓶结构与手工制作的鸡笼网编织板
**右下图** 2019世界杯参赛作品

插花不是单一技法上的具象存在，
它需要对植物学、器物学、色彩学、空间美学、光影学等诸多艺术门类有所涉猎。
传统插花是鲜活的艺术，
满蕴着丰富生动的儒释道的哲学思想！

——吴永刚

# 让传统插花回归生活
## ——访凡花侍创始人吴永刚

撰文／霍丽洁　图片／吴永刚

吴永刚在中国传统插花界并非"名师",他也自谦入行七年,资历尚浅。但是观他的插花作品,总会情不自禁地惊叹"好美""飘逸出尘"。这与他极为注重插花"回归生活艺术",插花应"如花在野",而广泛涉猎书画、器皿、文学、哲学、空间美学,也给了他的作品以丰厚的韵味。

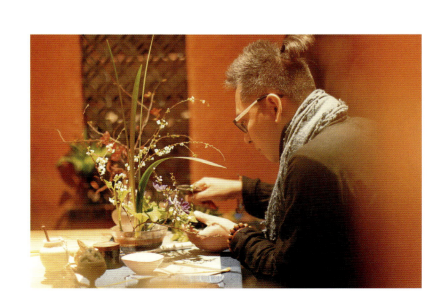

## 初见插花 感觉到生命在诉说

吴永刚与花结缘,是在他的"北漂"生活中,感觉到最孤独的日子里。

那是他在快节奏的都市生活中最茫然的时候,他去了一趟西藏,"一路上遇到很多有趣的灵魂和志同道合的朋友",看到他们因为精神信仰而得到的满足;在羊卓雍措湖,他被大自然的美触及到了心灵深处,他在西藏呆了二十多天。

恰好此时,他接到朋友邀请,为常州花博会做活动策划,怀着工作的目的赶过去,却不经意间看到了展厅里的插花。"当这样一种艺术形态呈现在眼前,你完全可以感觉到,它是有诉说的——那些鲜活的生命,正在与你对话。"他当时就决定,回到北京要去学习传统插花。

## 探源插花 传统文化取之不尽

吴永刚学习传统插花,并没有进行系统性的学习,更多的是自己研读发掘。他研读《瓶花谱》等插花古籍,发现插花在古代是一种生活情趣和技巧,它离不开器物和空间,并且和书画、诗词等是相互滋养,相辅相成的。"我常想,在古代,三五朋友相聚,有人插花,有人把它画下来,然后又有人给它题上诗,这是一种美学生活的状态"。因此他不是一心钻研在插花技巧上,而是广泛地涉猎与之相关的各个传统艺术门类。

从研读传统儒家经典的《四书五经》,到结识龙泉青瓷、青铜器、琉璃领域的知交好友;从参与艺术气息浓郁的书画展览,到为古色古香的传统居室做空间插花设计。吴永刚的插花,总是融入了丰富的传统文化元素,让人觉得意蕴丰厚,品之不尽。

而回到插花本身中,他又倡导"插花不是小小居室内的艺术,它是天地自然之美在小小花草中的呈现。所以,插花之人走进自然,感悟大自然中活泼鲜明的生命状态,才能真正做到以插花为修身养性之道。"

他给自己的工作室取名叫"凡花侍",是把自己当作大自然的侍者,想去告诉那些热爱生活的人们,可以通过插花这种人与自然的链接,获得生命内在的一种喜悦。

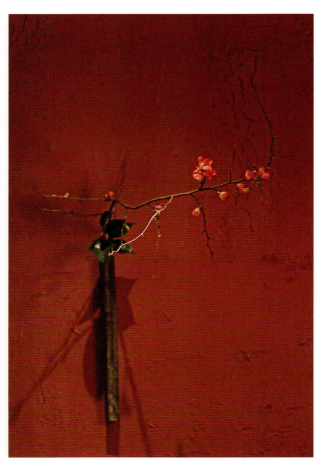

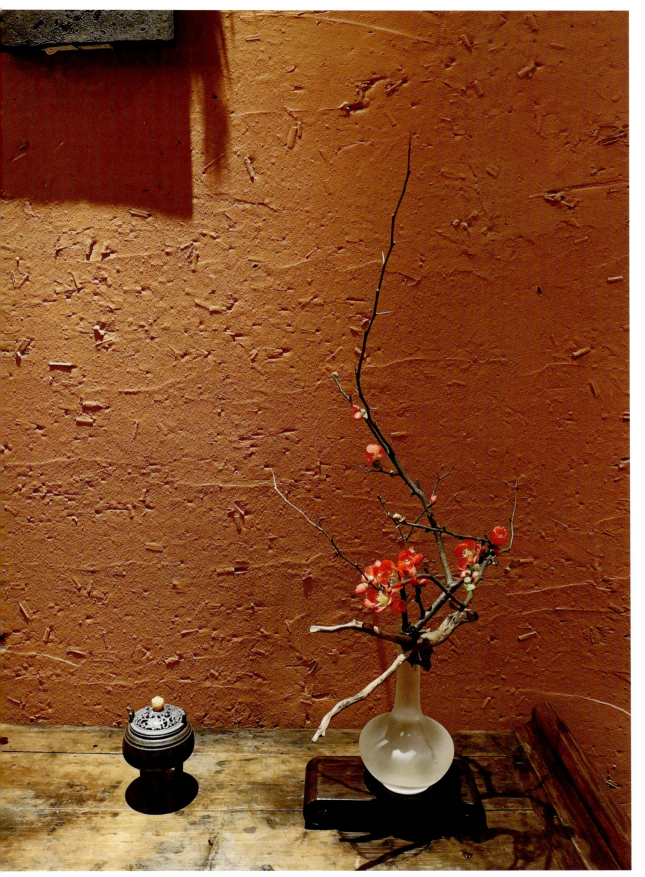

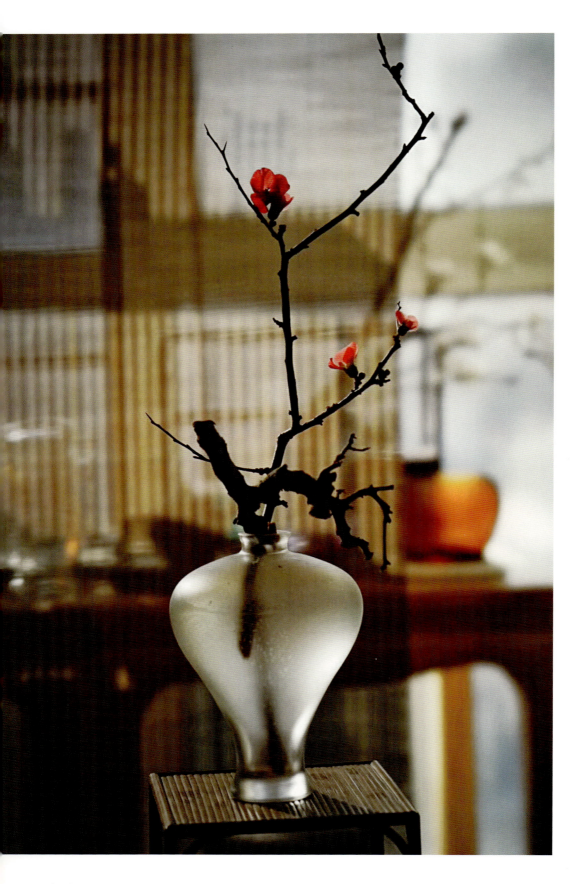

### 邂逅琉璃 插花之美超凡脱俗

在吴永刚的作品中，花与器皿的搭配是一大看点。"凡花侍"开在北京马连道茶城，因此他结识到很多做器皿的朋友，尤其是与琉璃器的邂逅，造就了他众多超凡脱俗的作品。

六年前，吴永刚与琉璃设计家梁明毓在一次禅茶大会上相识，看到了他的琉璃作品，感觉其"气韵入心"，而与梁明毓也是一见如故。在梁明毓眼中，琉璃是关乎灵魂的材质。"它有光、影、色的东西，似是能透，却又透不了，其内变化万千。" 他的琉璃瓶器，透着明达和禅意，而这，恰与吴永刚追求的文人插花的品格不谋而合。

运用琉璃插花，需要注意三个方面，吴永刚介绍，一、琉璃质感通透，扦插作品时植物根茎不能在器物里交织在一起，会极大影响作品的韵致，最多有一个支撑线条，与其花势交相呼应；二、扦插时尽量择用有弹性的植物根茎在瓶口做撒（支撑架构），少用或不用皮筋之类的辅助固定工具。植物根茎尽量都在瓶口高3厘米处（能吸水滋养）；三、侍花作品在瓶口处的面状叶材及花材的扦插得当使其能遮盖瓶口，使作品自然灵动，少一些人工机巧。

> "琉璃是关乎灵魂的材质。它有光、影、色的东西，似是能透，却又透不了，其内变化万千。"

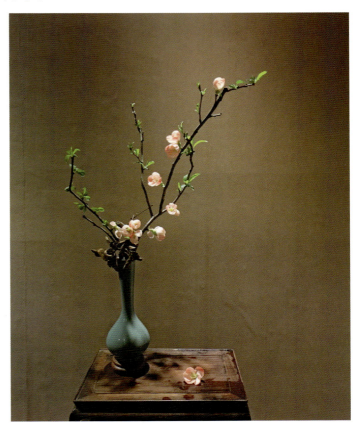

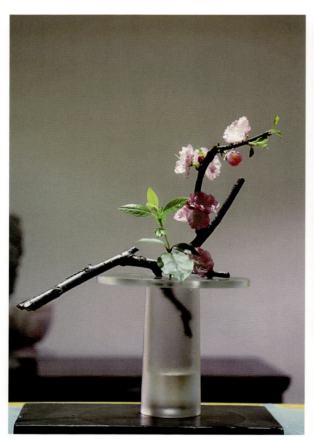 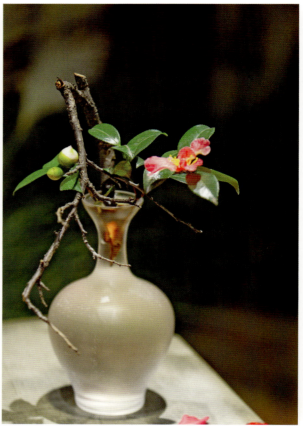

本文作品配图皆为春分时节所侍之春花,名为"奉华"春回大地,万物复苏,生命在此融合绽放。有处恰是无,无处恰有。"侍花作品是从生命里开放出来的,逢春日以敬畏天地之灵!"

**春日插花 生机萌动万物勃发**

中国人讲究四时有序,春生夏长秋收冬藏。到了春天,迎春、杏花、桃花、玉兰、连翘都开了,万物复苏,生机盎然。

选择春季花材,像桃花、杏花、玉兰,本身已经是主花了,所以不需要再用别的花材,反而可以用绿色的叶子去搭配,衬托她们最美的一面。枝条的造型上,要选择虬曲的,有姿态的,这就像我们交朋友一样,一定会喜欢一个有趣的人——你会想到他经历了什么才呈现出今天的样子,会引发你的好奇和思考。

春天很多植物是先开花后长叶,或者叶子很小的时候花已经开了。选择花蕾多一点,开花少一点的枝条,或者是绿色多一点,花朵少一点的枝条,会特别突出春天的季节感。另外,颜色素雅的黄色、粉色,是春季常见的色彩。用写景花表现春日景物也是特别适宜的。

"插花之人如果不观察大自然,他的审美感悟就会少了很多,而没有了审美,他的作品就很难动人,也不会有深邃的哲思。"吴永刚说,春日去郊野踏青,是会比任何一个季节收获更多的。

> "插花之人如果不观察大自然,他的审美感悟就会少了很多,而没有了审美,他的作品就很难动人,也不会有深邃的哲思。"

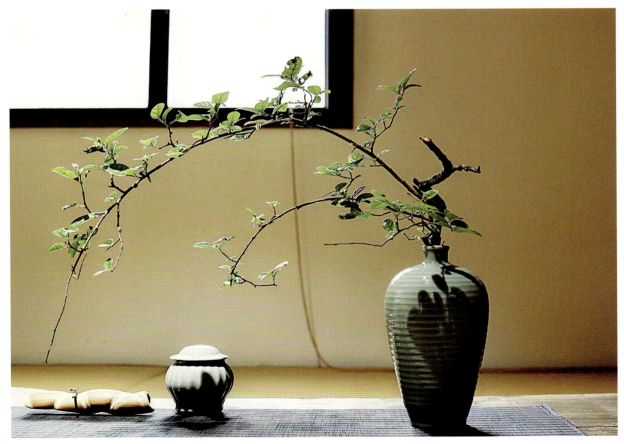

2000和2001年匈牙利青年杯花艺大赛冠军；
2005匈牙利青年杯花艺大赛冠军；
2006欧洲杯花艺锦标赛冠军；
2007年霍特斯杯（HortusCup）冠军；
2014年匈牙利花艺大赛冠军；
2019世界杯花艺大赛(费城)季军……
Tamas Endre Mezoffy,
这位参加过国际上各种大赛，一路过关斩将，
最终成为全世界瞩目的焦点。我们问他的成功秘诀，
他说——

# 成功的秘密，
## 就隐藏在花艺赛事里

——访2019世界杯花艺大赛季军
塔玛斯·恩德·梅佐菲（Tamas Endre Mezoffy）

撰文／黄静薇　图片／中赫时尚

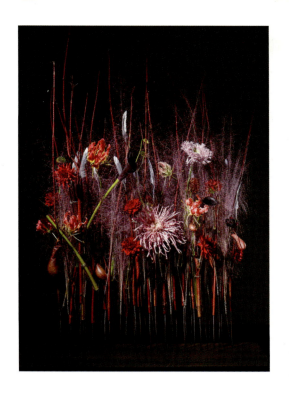

2016年底,在中赫时尚主办的"分享与未来"2017年国际花艺设计趋势大师研讨会上,来自匈牙利的Tamas Endre Mezoffy现场进行"2016年欧洲杯冠军花艺秀"的主题表演,解构国际现代流行花艺设计新趋势,在现场引起了热烈的反响。就此,Tamas Endre Mezoffy开启了他的中国花艺历程。

## 以赛促练的快速成长之路

提起花艺设计比赛,许多人会把它和商业划开界限。但国际顶尖的花艺设计师对此却乐此不疲。

2016年在意大利,4年1次,堪称世界花艺盛宴的欧洲杯花艺设计冠军赛上,这位叫Tamas Endre Mezoffy的匈牙利人成为了当晚一颗耀眼的星——英俊的脸庞,挥舞着的匈牙利国旗,举起冠军奖杯时的瞬间,世界花艺界为之瞩目。在刚刚结束的2019年世界杯花艺大赛上,Tamas又获得季军。

童年的Tamas生活在匈牙利巴拉顿高地,和自然的亲密接触,让慢慢成年的他感受到花的神

奇魔力。15岁时，就参加了自己的第一场花艺比赛，这成了他在行业中提升的最好途径。毕业之后，他入职学校做了专职花艺设计师和舞台设计师，并代表学校参加了许多大型比赛。在经过几年的花店工作和积累之后，Tamas参加了多次国际比赛、活动及展览。自小大自然给予他无限灵感，加上专业的技巧，以及对花艺行业敏锐的商业嗅觉，使他在花艺设计的道路上一步步走向成功。以赛促练，更是让他快速成长。他说，参赛能吸取比赛精髓，可以帮助提升花艺设计能力和技术，参赛多了，会习惯每个作品都会以花艺比赛的高标准要求自己；当然，参赛还可以结识更多业内有影响力的领军人物，了解花艺行业的流行趋势，及时获取业界信息。"越是高标准的花艺赛事对花艺设计师创作能力的开发越有利。" Tamas说。

如今，Tamas已经是享誉全球花艺设计圈的花艺设计师，作品多次发表在杂志《Fushion Flowers》上，并被世界多个国家和地区邀请进行花艺教学演示和表演。

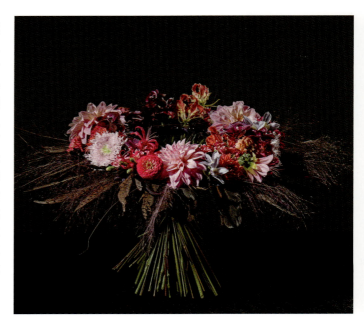

**铁丝架构新娘手捧**

这款手捧花加入了两个有趣的材料，羽毛和文竹的光杆。在Tamas刚进入花艺行业时非常喜欢羽毛元素，甚至会在每一个作品中都使用到羽毛元素。近两年羽毛元素风靡整个花艺设计行业，并且由于花艺师对羽毛的喜爱，带动了养殖业的繁荣，现在在欧洲有专门孔雀养殖场，培育出特殊颜色的羽毛提供给花艺师创作使用

## 设计心得分享

在中赫时尚的花艺教学课堂上，Tamas给大家分享了从手捧、胸花、车花、桌花，到珠宝花艺等婚礼花艺的设计心得。

他说：新娘手捧花是整场婚礼最引人瞩目的核心，是花艺师最为关注的婚礼花艺内容。所有人都会在新娘登场时注意她的手捧花，其他的花艺作品不管从配色还是花材的选用，都要和新娘手捧花相呼应。

19世纪以前几乎所有的婚礼花艺作品配色都是"白绿"，从上世纪七八十年代开始大家对色彩的选择开始走向差异化。如今在欧洲，最受欢迎的婚礼花艺配色是粉紫色系。

同时，婚礼花艺的材质变得日益丰富，不再局限于新鲜花材，更多新娘会选择一些趣味材料加入自己的婚礼花艺，如羽毛、丝带、金属元素、珍珠、水晶等等。

花艺珠宝是最能展现花艺师创造力和个人特色的作品。头冠可借鉴民族服饰，花艺项链除了花材、金属铁丝，还有一些真正的珍珠、钻石用于装饰，这是花艺珠宝的一个流行趋势。

车花越来越成为婚礼上不可缺少的一个花艺作品，当然除了车花之外，也有可能是自行车花、船花、马车花等多种交通工具的装饰花艺作品。车

花可以展现出一个婚礼的调性,若婚礼比较传统典雅可以选择规则的几何形状,若婚礼是清新浪漫自然风,则可以选择更多蓬松轻盈的植物材料。固定技法方面根据车速和车面材质的不同可以选择空气吸盘、磁铁或者麻绳等多种固定方式。

桌花分为装饰型、形线型、植生型、平行型、先锋试验型五种。装饰型的花艺作品是为了装饰,不是为了单个花材的形态,每朵花都是为整个作品服务的;植生型花艺作品体现了花材在自然环境下的自然生长状态;平行型是花艺作品中的花材呈平行分布;形线型是花艺作品表现花朵和枝干本身的线条美感;先锋试验型就是创新、造型独特的艺术创作花艺作品。

Tamas还说,在色彩运用方面,想要将复杂的色彩在一个花艺作品中运用的和谐,需要非常注意花材颜色和辅材颜色的呼应。

Tamas在与学生交流中表示,在花艺作品的形态和形状创新方面,可以经常关注一些与建筑和时尚有关的讯息,进行跨行业学习借鉴。在配色方法上,可以通过对古典油画和自然中的颜色进行研究,得到有效的方案。例如鸟兽的羽毛、叶子、和蝴蝶身上的纹理,从而提取颜色。

**植生风格奢华礼品花束**

长尾鹦鹉羽毛的装饰让这款花束看上去异常令人喜悦,很像是一只漂亮的小鸟。推荐准备去参加晚宴聚会的朋友可以带上这束花,把它送给晚宴的女主人作为礼物

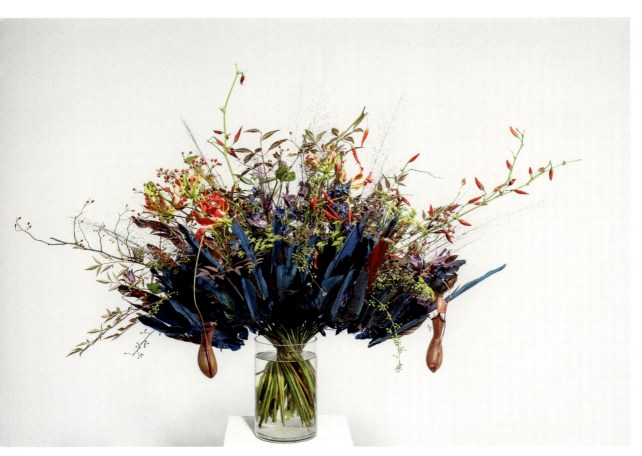

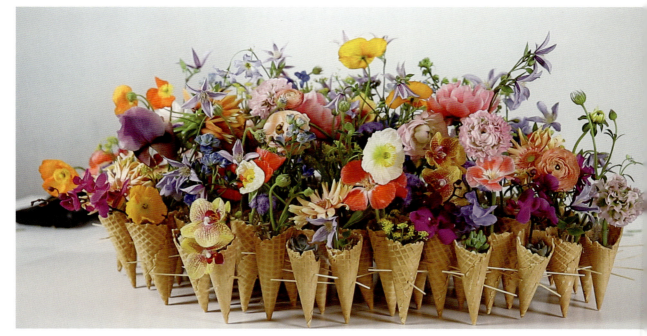

**欢快的夏日**

饱含高明度艳丽色彩的多样性花材搭配运用穿刺技法组合而成的蛋筒架构造型，组合而成的"鲜花冰激凌"，是一件既清新亮丽又让人充满幸福感花艺作品

**水滴波浪形艺术桌花装置**

这是是一个十分有趣的桌面花艺装置作品，不仅体现出了当代架构花艺特点，更融合体现了东方美学气质。"自然拟态"是这个作品的设计理念，这种枯木与鲜花的组合形式让整个作品看上去显得很有希望，很健康，很符合亚洲人的审美

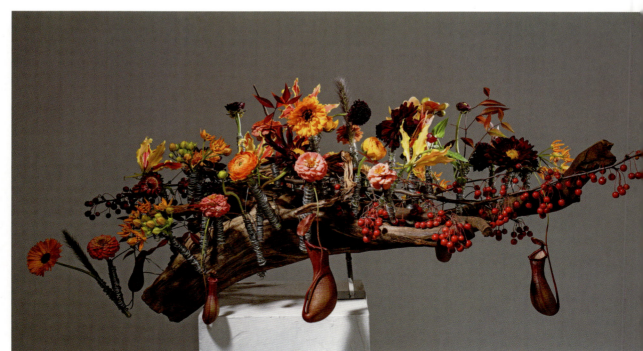

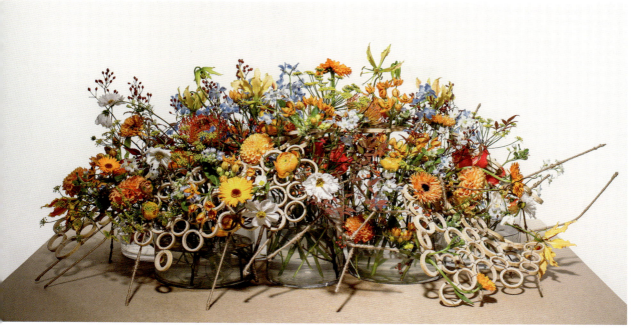

**装饰性架构自然风桌花**

这是一款适合放置在酒店、餐厅等公共场所的桌花作品，关于这个作品的风格，TAMAS 将它定义为装饰性自然风格，设计中体现的大多数特点都表现出了装饰性风格的标准和规则，以及自然风格特征

**TAMAS签名款桌花装置**

这是一款带有 TAMAS 明显个人风格特征的架构桌花作品，同类色彩和材质的使用使得花艺装饰和周围环境能够很好的融合在一起，创建起了一个与整体和谐统一造型效果

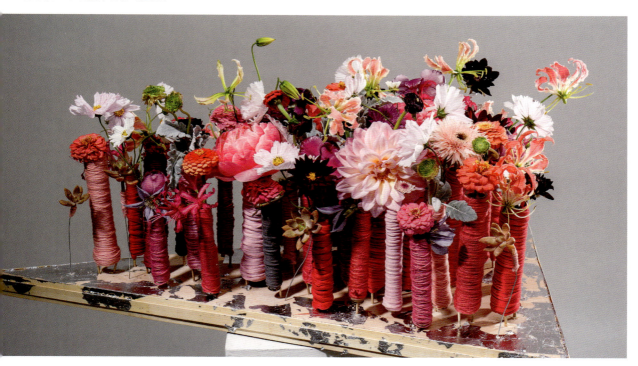

## 新平行风格宴会桌花悬挂装置

这个作品有着传统平行风格的某些特征，却又有着很强烈的线性风格走势，最终 TAMAS 使用一些特定的花艺材料将这些固定的风格样式打破，构建出了一种全新的花艺造型

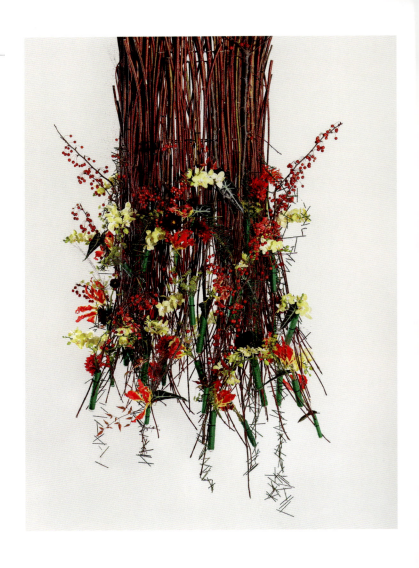

## 半球体商业花艺装置

这款作品的架构主要由可以长时间保存的植物材料组成，是一个非常理想的、可以用于商店橱窗或者商业公共场入口花艺装置作品。在天气比较凉爽的季节，这种造型的作品也可以放置在室外装饰使用

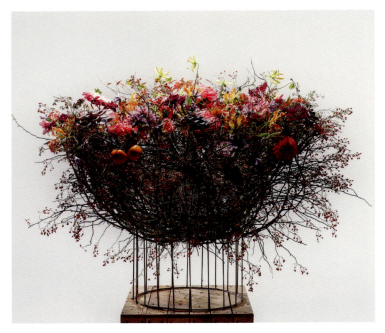

**瀑布形新娘手捧**

这款瀑布手捧除了所用到的花材,还选取了毛线、泡沫球以及珍珠装饰。配色简洁,造型飘浮灵动。适合身材高挑的新娘,搭配修身鱼尾型婚纱最为合适

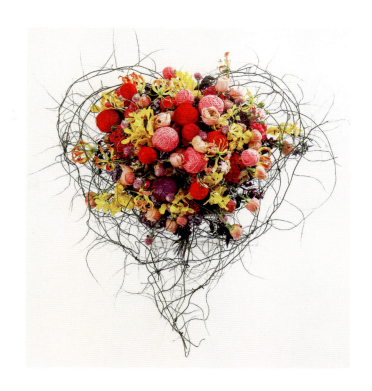

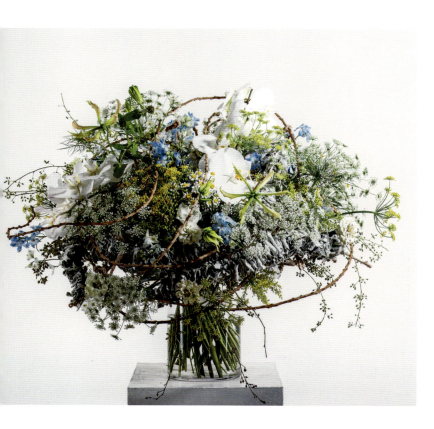

**圆形花园架构花束**

这是一款四季可用的花束,而不是只表现某一个季节。它可以同时代表春天、夏天或秋天,是在一年四季里都可以被制作,可以在任何时候都有意义的花束

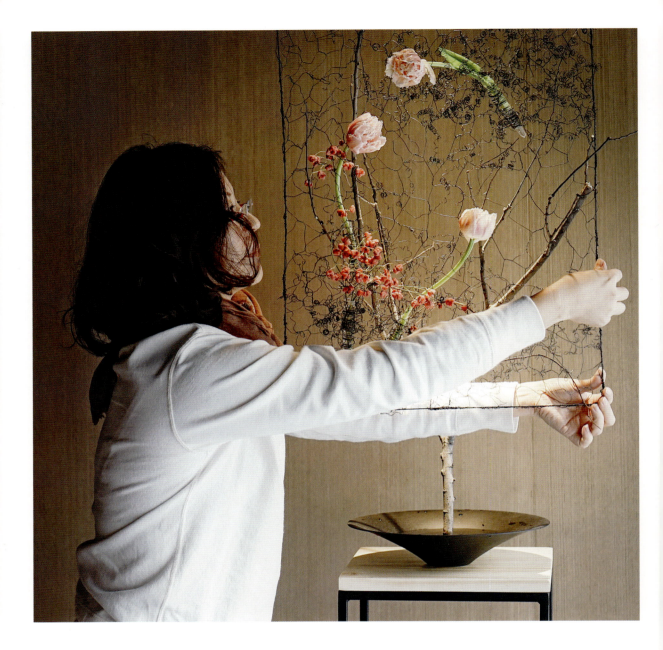

# 遇见日式 MAMI 风
## 过上有花的日子

访 J-flower 花艺教室——日式 MAMI 风在中国的
首家指定教室的创始人张杰

撰文 / 邹爱　图片 / J-flower

偶然间看到一本书——《有花的日子》，一翻开就被里面一幅幅清雅恬静的作品吸引。这些作品可以精致小巧，也可以粗犷奔放，但都给人禅意、幽静的感受。仔细阅读，知道这些作品源于日本的一种花艺风格——Mami Flower Design。

　　Mami Flower Design School是由Mami Kawasaki女士于1962年创办的日本成立最早的花艺设计学校。创办人Mami女士多次接受日本皇室邀请表演花艺。因为多年旅居海外，Mami女士也深受西方花艺影响的影响，因此Mami Flower Design融合东西方花艺的美。其倡导用大自然中有限的植物和资材，创造无限的美。时至今日，日本包括海外已经有超过350个MAMI花艺设计专业花艺教学机构。

　　张杰，Mami Flower Design School在中国协会会长、《有花的日子》作者之一。近日，关于MAMI风，笔者采访了她。

**Q:您和MAMI风是如何结缘的？**

**A:** 我做花艺设计之前做的是外贸工作，经常接触到一些日本的客人。会遇到各种的瓶颈，每天被时间赶着走的感觉，很紧张压力也很大。然后就想着自己需要寻找一个真正喜欢的事情来缓解工作压力。当时第一个想到的就是学花，十多年前上海其实很难找到一个可以真正学习花艺的地方，通过各种途径，偶然在一个日文的报纸上看到有一位日本老师在上海教授花艺，于是我很开心很兴奋就去找到那里。第一次接触到花艺，马上就爱上了她们MAMI形式的花艺。

就是这样的一个学习过程经历了4~5年，但是我还没有学到结束老师就回日本了，最后一段我只能去到日本继续把这个学完。

刚开始学的时候我真的只是想缓解压力，学到后来我想："为什么不把花艺变成自己的职业呢。"既然它可以给自己的生活带来这么多的变化，那我觉得也会有更多的人有这些需求。然后逐渐放弃这个贸易的工作，开始尝试开花艺教室。但是刚开始的时候，大家很难理解我为什么要去学插花，花不是买回来放花瓶里就好了吗？我为什么要去学？很难去推广。后来我跟朋友合开一家饭店，在饭店里我自己设计一些花艺，慢慢的有人看到了觉得很好奇，原来花可以这样，然后就有了第一个学生。再有第二个这样一步步走过来。

**Q:和别的花艺风格相比，MAMI风有哪些独特的地方？**

**A:** 这要从MAMI风格形成的历史讲起。MAMI这个名字源于它的创始人Mami女士，她是日本最早出国留学的女性之一，非常时尚，追求自由。她出国前学的是日式花艺，在美国接触到了欧式插花，她觉得欧式插花形式更自由，更能发挥她的个性。回国将欧式花艺带了回来，并跟身边的人分享，逐渐被人熟知，也有杂志采访她。杂志第一次把她的这个插花形式定义为花艺设计（Flower Design），而日本在这之前叫"花卉装饰艺术"。虽然现在我们说花艺设计已经是很普遍了，但仍然可以很自豪地说，花艺设计在日本的起源地就是我们的MAMI学校。

Mami女士觉得花是自由的、无限的，各种形式都可以体现。她做了很多新的尝试，比如她会在电话的把手上做一点花，她也是第一次尝试把桌子上铺了花，再在花上盖一块玻璃；还有婚礼上的蜡烛花，都是Mami首创的。

MAMI风是一种结合了东西文化的话语形式。虽然这种风格源于西方，但是在日本本土化后又加入了一些东方元素在里面，这已经很难用一种国界

## 以花为本，自然野趣，不受拘束，自由

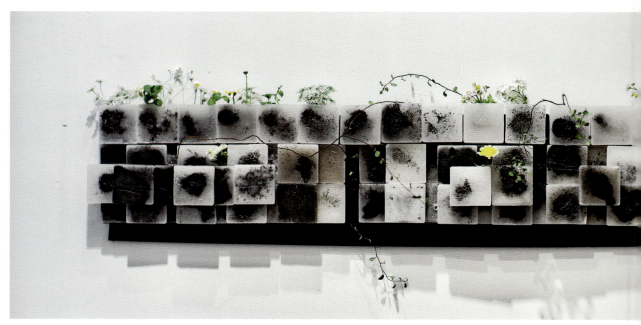

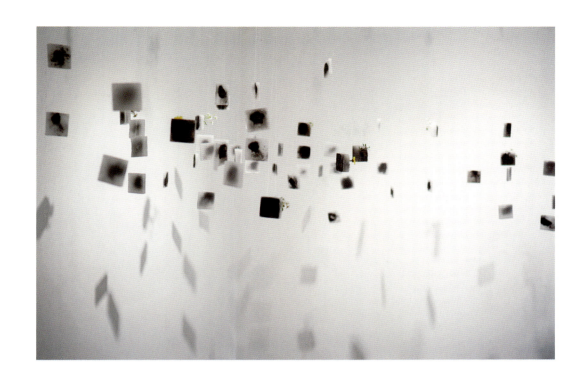

主题为花乐的作品展。
花怎么样才会乐呢?
人类喜欢旅行,喜欢去未知的地方,
那么花花们是否也喜欢旅行,喜欢去未知的地方呢?
我不能带它们去到真正的星空,
但为它们营造了星空的效果,
就做一场假想吧,假装去了星空

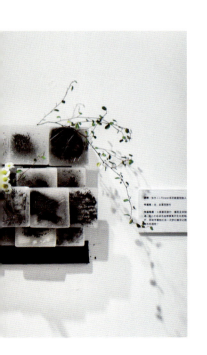

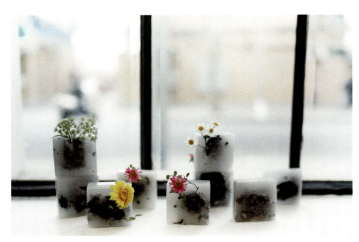

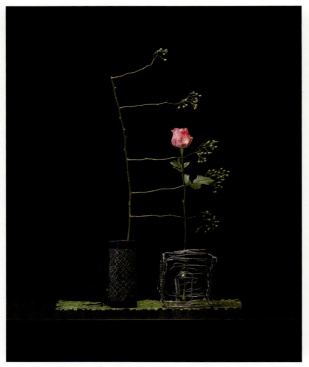

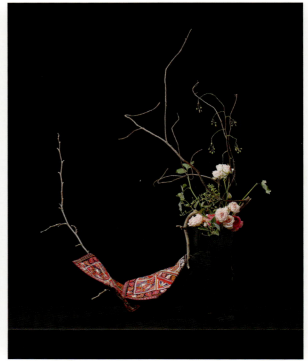

**上图左 相遇**
用锡片绣出的苗绣作品,让我折服。制作花艺作品时,我们常常会用金属的刚烈与鲜花的柔美结合,使作品呈现出撞击感。而古人何尝不是如此,他们早就洞悉了这样的技巧,将金属与绣花结合,呈现出完美的作品。于是,现代的插花与古人的苗绣相遇,诞生了这个作品。

**上图右 玫瑰舞**
这件苗绣的腰带很长,想象它的主人穿着它翩翩起舞,腰带随着舞步飘逸,一定很美。如今,腰带一定还想再跳一支舞以展现它的美吧!于是加上一枝玫瑰来伴舞

**下图 穿越时光隧道**
苗绣中的蝴蝶,穿越漫长的时光隧道,再生转世成美艳的蝴蝶兰

来界定。MAMI风还擅长使用植物的根茎作为设计的固定,任何材料都可以成为设计的素材,这也许就是"以花为本"的理念吧。

概括起来就是:以花为本,自然野趣,不受拘束,自由。

**Q:** 与花打交道多年,也从事MAMI风的教学多年,您对花的理解应该跟学花之前有什么不一样?

**A:** 其实我刚开始接触花艺的时候想法很简单,就是觉得这个花很美,我想亲近它,每天看到花心情会很好。但真正学后,才明白花是有生命的,花跟人一样都是呼吸有生命的,不是一个简单的商品,不能"以人为本"。作为花艺设计师来说我们要以花为本,要考虑到花有生命,它也有想

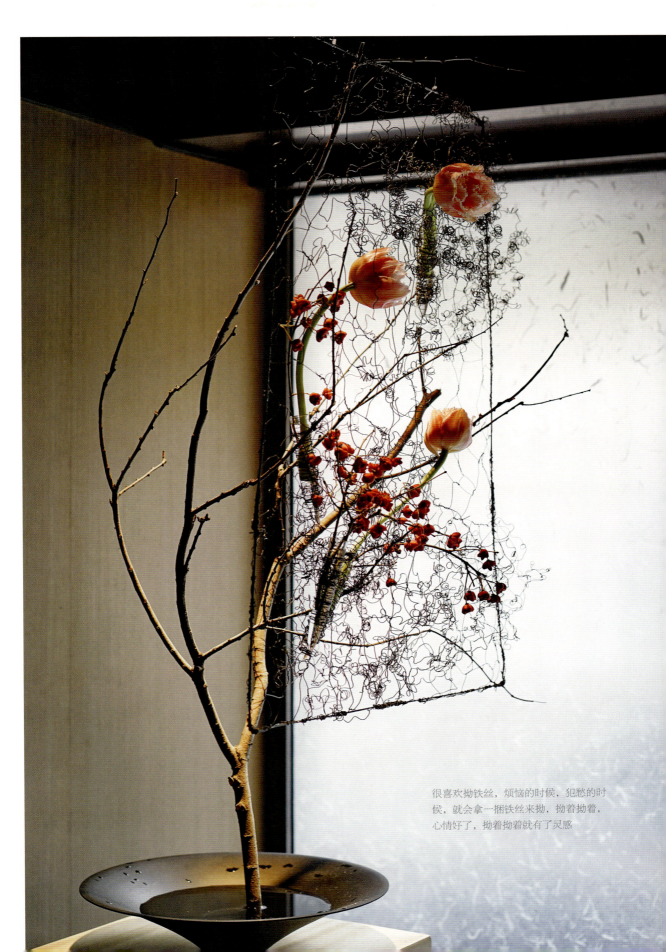

很喜欢拗铁丝，烦恼的时候，犯愁的时候，就会拿一捆铁丝来拗，拗着拗着，心情好了，拗着拗着就有了灵感

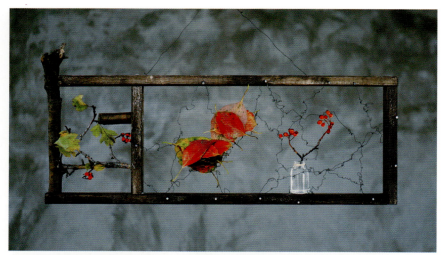

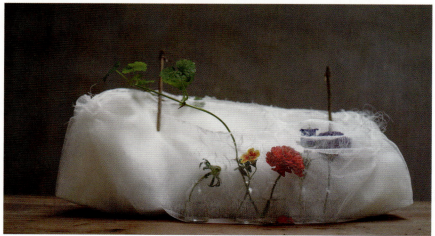

法。所以在学的过程中要跟花去交流,与花对话。拿到一枝花以后要去倾听花的声音,它会传达给你。虽然它被剪下来了,但它还是需要阳光、水、空气才能生存。所以你所有的设计是有条件的,这才是一个合格的花艺设计师。如果满足它需要的水、空气、阳光,给它一个好的环境后,你能感受到它开得非常好,它在告诉你:"我很舒服,你给我好的环境,谢谢你"。所以我们提倡的花艺形式就是:每朵花都有自己的个性,都有它想要表达的内容。用很多花没有用,关键你有没有把每一朵花表达出来,作品里能不能倾听到花的声音。

Q:《有花的日子》一书中,您的那些作品很丰富,灵感来源主要是哪些方面?

A:平时多观察自然中的植物形状各方面,多看你觉得值得看的书,多学习人家是怎么做的,然后日积月累你就知道你想呈现的是怎样的东西。

**左页上** 深秋
**左页下** 花朦胧
生活中的一些素材,日常用品,也许因为生活中更注重它的实用性,而往往忽略了它的美。但是当你换一个角度去观察它,让它们与花组合在一起,你会发现它们会给你带来另外一种惊喜。作品中利用纱布的透光性,呈现了花的朦胧美。

**右页** 盼春来
经历了一个寒冬之后,枯树开始冒出嫩芽,慢慢变绿,可是等不及了,想看到鲜花盛开的样子。于是给树上挂一串花,期盼着春天的正式到来。

现在J flower课程有两套系列，即花艺设计系列和花配系列，花艺设计系列一部分是会用到花泥的，底部是看不见的，但形式更多使用范围更广。花配系列最大的特点是不隐藏，每一面都能看到都能被设计出来。

每套系列有初、中、高级别，三个级别学完后可以去MAMI日本东京总部学校去参加6天的讲师培训课，学完后可以考证书，通过考试可以正式成为一个讲师。

**Q:您对花器如何看待?**

**A:** 现在用来插花的瓶器很多，但我觉得国内市场上用来插花的花器这也是跟需求有关，国内大多都太艺术了，很追求艺术性但是忽略了实用性，我们国内是不缺少这些技术的，但是它追求的是艺术，好看不实用。日本是注重实用性的，他们的陶艺师的作品都是非常经济实用的。我认为的好的花器是，它不会让你一眼看上去就好看，但是会让你越用越喜欢，它很安静，不会让你一见钟情但是耐看，真的就是很实用。慢慢来吧，有了这样的需求、市场，相信国内会做出很多这种花器的。

**Q:对于初学花艺者您能分享一些自己的经验么?**

**A:** 每个人对花对美的理解不一样，没有一个标准，你可以有自己的审美观自己的想法，我不能左右你的，所以你也不能被其他人左右，坚持你认为最好的最美的，做出自己有个性的东西，发挥自己的特长、个性、独创性。不用太去模仿别人，当然一开始可以通过模仿去学习，但是最后你必须得有自己的理解的，模仿的目的是去发挥自己的个性，不能百分百的照搬，只能在当中寻找灵感做出自己的东西，这是很重要的。

我们学花艺一开始也许在不断地做加法，花艺设计只要能往里加就想不断地加。但是越学到最后越简单，就是一根枝、一朵花，化繁为简，用最少的材料，表达最大的意境，这就是最高境界。看上去越简单的花艺其实是最难的，看上去很多花的设计其实最简单。

还有一个建议是插花静心。我们不主张你一看到花就立马动手，你可以先坐下静下心来，喝口茶，多观察，你要把这支花拿在手里不断地去看，去了解，与它对话，慢慢的时间久了，你会发现脑海里有东西了。

**越学到最后越简单，就是一根枝、一朵花，化繁为简，用最少的材料，表达最大的意境，这就是最高境界。**

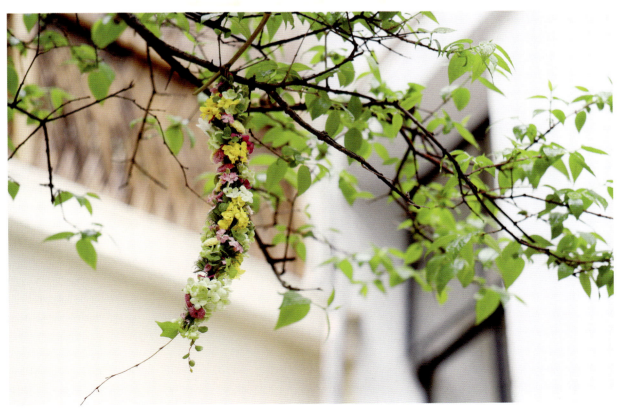

# 2 设计 Design

| 两人的秘密花园 | 葡萄酒 × 鲜花 × 爱情的歌 | "秩序与美" | 情寄"树木丛生，百草丰茂" | 春日里的花园派对 |

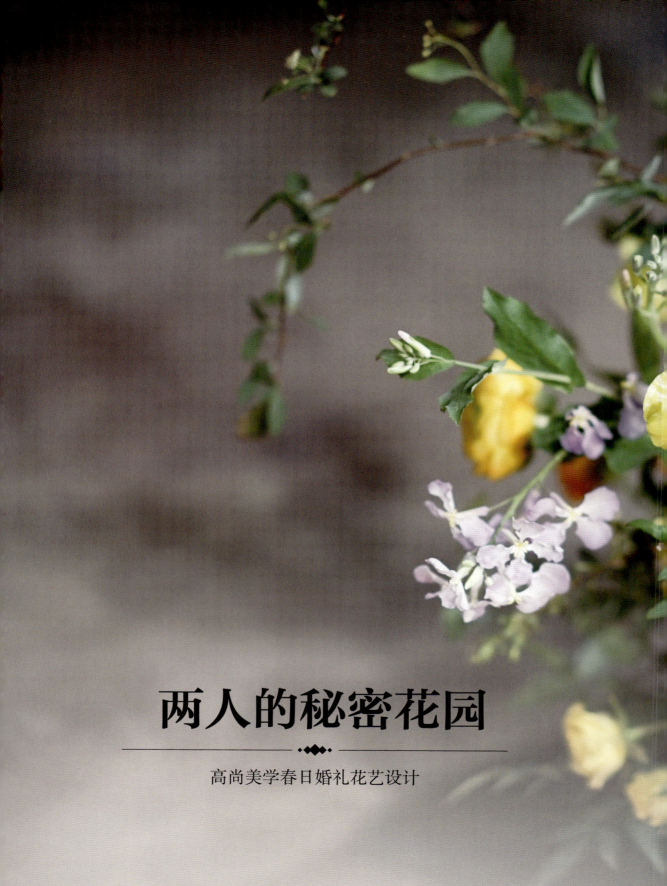

# 两人的秘密花园

高尚美学春日婚礼花艺设计

整理／袁理　图片／高尚美学

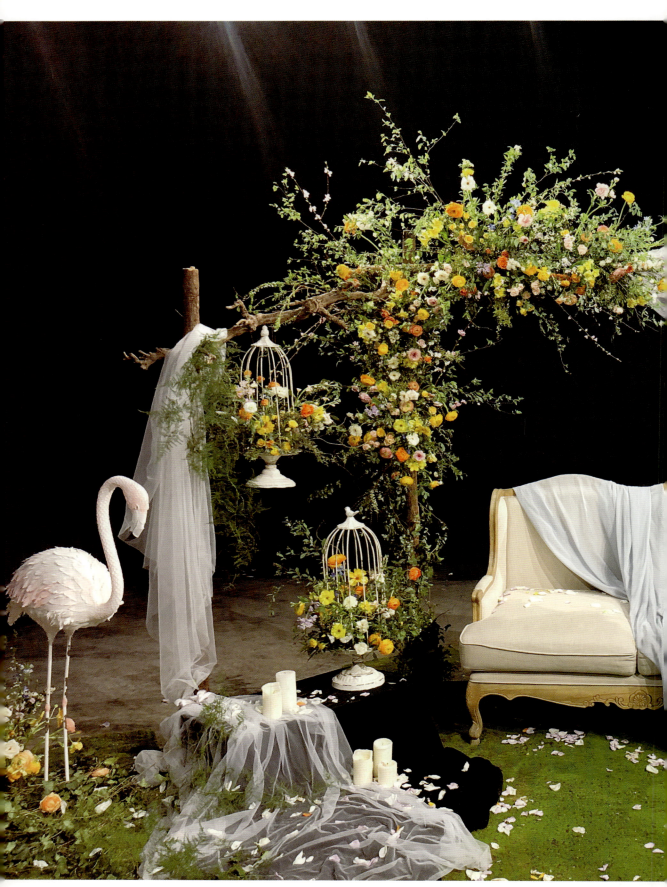

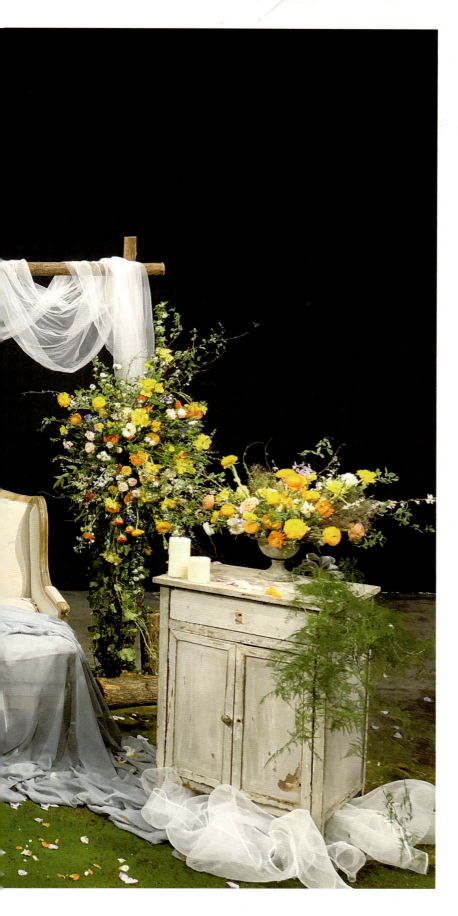

这是一场小型的春日婚礼场景设计，邀请的都是两人的亲朋好友，婚礼设计自然是静谧又温馨。

春天，嫩芽萌生的青绿，凉凉的阳光洒下来的明黄色，还有点点脆弱的白色光斑。这些片段都凝聚成了充满生机的珍珠绣线菊，蕴含着富有活力的花毛茛层层叠叠的花瓣和薄若蝉翼的虞美人。再点缀一些柔美的粉色，极具春日的浪漫气息，打造出了与春日的自然相贴近的森系风格。

两个人的秘密花园，静谧不乏有趣亮眼的色彩，就像两个人的生活平凡却不失乐趣。

主景运用了大量白纱配合着新娘的裙摆和头纱，这些纱并没有强行地摆出些什么，而是搭落在半空中，茶几上还有花架下复古的奶白色沙发合着这些飘逸的纱，散发出春日清新而安静的气息。

两个人的秘密花园，静谧不乏有趣亮眼的色彩，就像两个人的生活平凡却不失乐趣。和他在这样的花架坐下，安静的、慵懒的过一辈子。

薄纱随意搭落，几分慵懒，几分浪漫

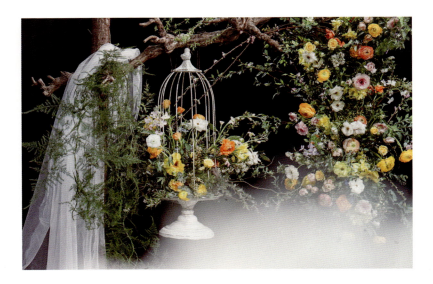

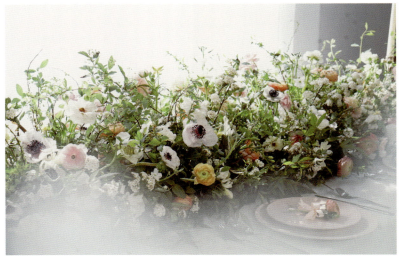

餐桌花与一旁花架上的花材种类、色彩一致，相互呼应。橘色与黄色的设计非常容易做出秋天的感觉。但与嫩绿色搭配，再配以白色的珍珠绣线菊，春日的气息迎面扑来

白色系的餐桌花点缀朵朵或橘或粉的毛茛、月季、二月蓝，带着淡雅的春日气息

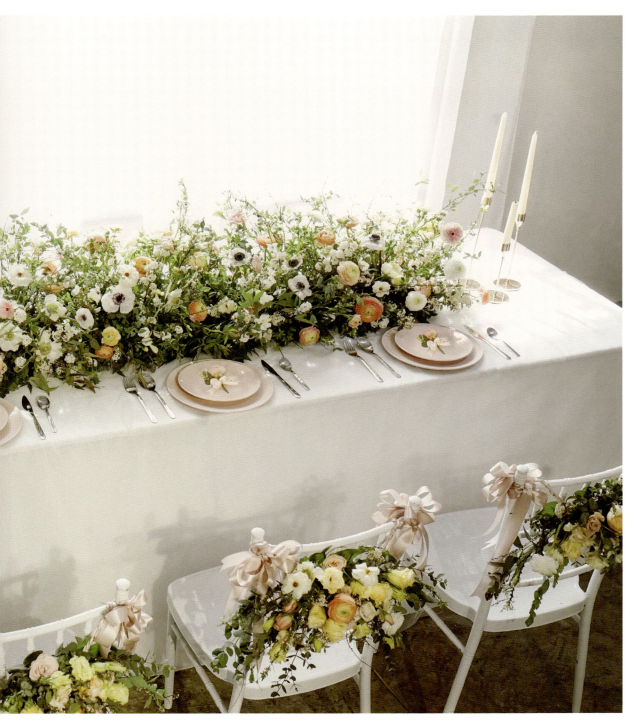

"酒神"给予设计师灵感，
让酒器与粉橘色调的鲜花相协奏出
七夕浪漫与激情的艺术氛围。

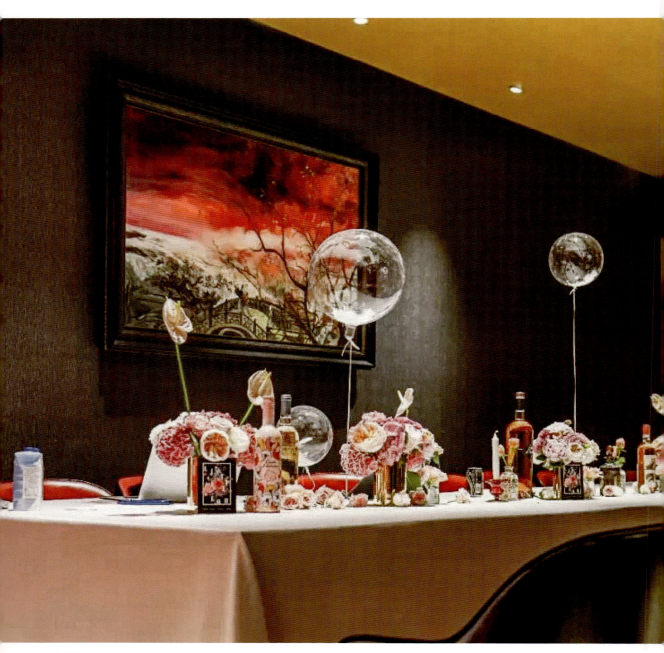

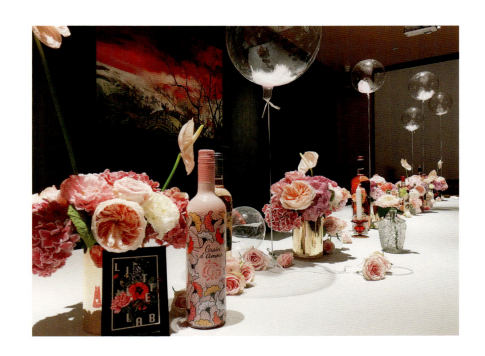

# 葡萄酒 × 鲜花 × 爱情的歌

## Little Lab 莫比七夕 Party 桌花设计

　　酒神狄奥尼索斯（Dionysus）代表的是葡萄酒、艺术与激情。自古酒与花就时常同框，还有饮酒后带来的灵感乍现令葡萄酒不再仅仅局限于高雅的象征。Little Lab莫比和尚嘉品鉴合作的七夕活动专场就借用了"酒神"的灵感，用酒器与鲜花相协奏体现七夕的浪漫与激情的艺术氛围。

　　提到七夕往往想到红色的玫瑰。设计师另辟蹊径，用粉橘色系的花材——荔枝玫瑰、卷边洋桔梗、芍药以及粉白色系绣球等，营造了甜蜜而温馨的爱情回忆。

　　在每一次进行设计之前，最先考虑到的便是场合以及活动的主题，就算是同样的场地，也会因为主题性的不同从整体上的构思到花器、花材的选择都不尽相同。这次花艺设计要挑选各色各样的葡萄酒和葡萄酒瓶不但与七夕酒会主题相契合，它们背后"酒神"的传说也为整个桌花设计带来

撰文／袁理　图片／钟楚天

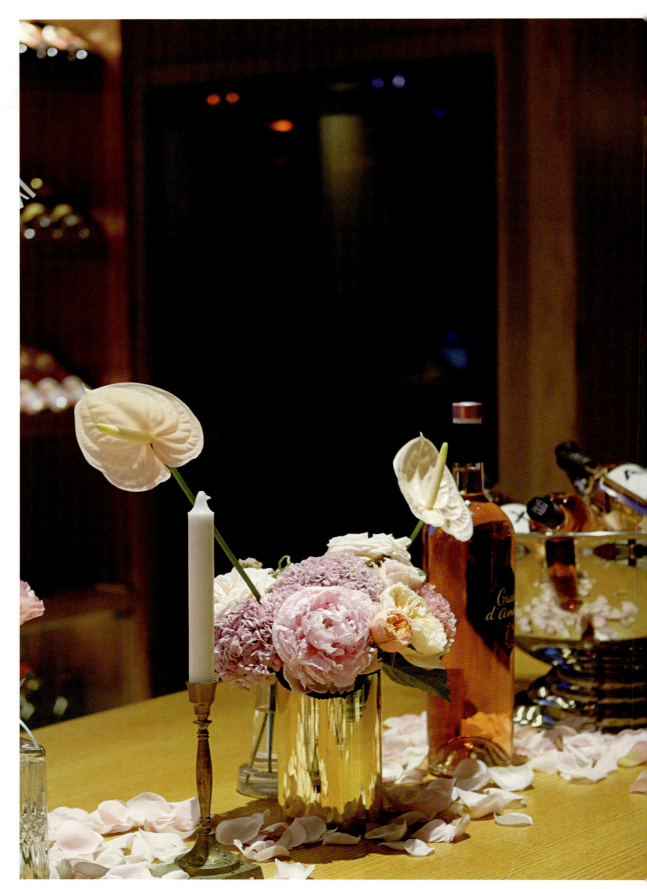

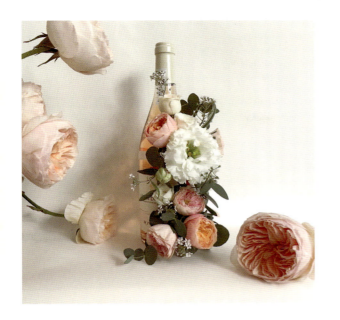

**上图** 蜜色的液体透出瓶身和粉橘色系的花束相得益彰。
**下图** 透明高脚玻璃杯作为总体设计中气球、鲜花、瓶器之间的过渡材料、颜色和质感的过渡角色，优雅的弧线和透明的质感为花间留白。

一丝艺术又富有灵感的气质。

　　酒瓶作为玻璃质感的花器会给人剔透却又有些冷、重的感觉，与深红而火热的花材搭配不行，这与花器的质感相差太远；用花头过重的花材也不太适合，这会少了些灵动和活泼；设计师选用了无论是配色还是材质上都看起来比较轻盈感觉的花材与玻璃质感的酒器相得益彰。

　　酒瓶也有自己的颜色，透明的酒瓶透露出蜜色的葡萄酒液体，某些粉色的喷漆瓶身还印着花型的装饰图案。不仅作为桌花配饰材料存在，在部分设计中还将花束绑在瓶身令朵朵温馨的粉橘色花材和葡萄酒、酒瓶相映，使酒器也融入整个的设计当中成为一体。

　　部分的桌花设计还加入了漂浮的气球，这一部分作为主景，气球轻盈了整个设计，丰富了视觉层次，其透明的质感又与玻璃十分协调；次景则使用的透明质感的高脚杯，可以作为气球、酒瓶之间色调、质感和形状的过渡元素出现令作品的质感丰富而协调。

　　半空气球高低错落的波浪，低空朵朵花瓣的弧线、长颈圆肚的酒瓶，高脚的玻璃杯，层层曲线中穿插着几只直茎的马蹄莲令整个结构曲直搭配得当，透露出七夕柔软的味道。

　　春有春的来意，对于设计师来说，每个季节都有每个季节的时令花材，每种花材也有自己最独特的形态。如何利用质感、形态、色泽的特点将丰富的素材和材料与花材相结合，把花材最原始最自然的状态展现出来是花艺最为重要的灵感来源。

众所周知，令制作大型展示类花艺的设计师最为头疼的无非两个阶段
——**创意和实施。**
创意期间天马行空，任美的灵感在纸上飞舞，
到了实施的环节却出现了很多难以实施甚至无法实施的细节问题。
现场的秩序性往往决定了最终创意落入现实的完成度，
接下来让我们走进高尚美学花艺工作室的一场婚礼现场，
学习花艺设计中的

# "秩序与美"

—— 高尚美学带你走入大型婚礼花艺设计实施现场

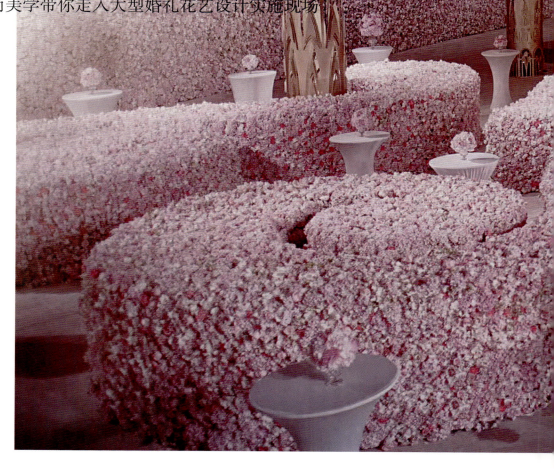

项目时间：2018.12.31-2019.01.09
婚礼日期：2019.1.8-9日
地点：福建晋江九牧王内展销车间
规模：4000平方米场地
（用量约60万支花，20吨铁艺，600余人工）。

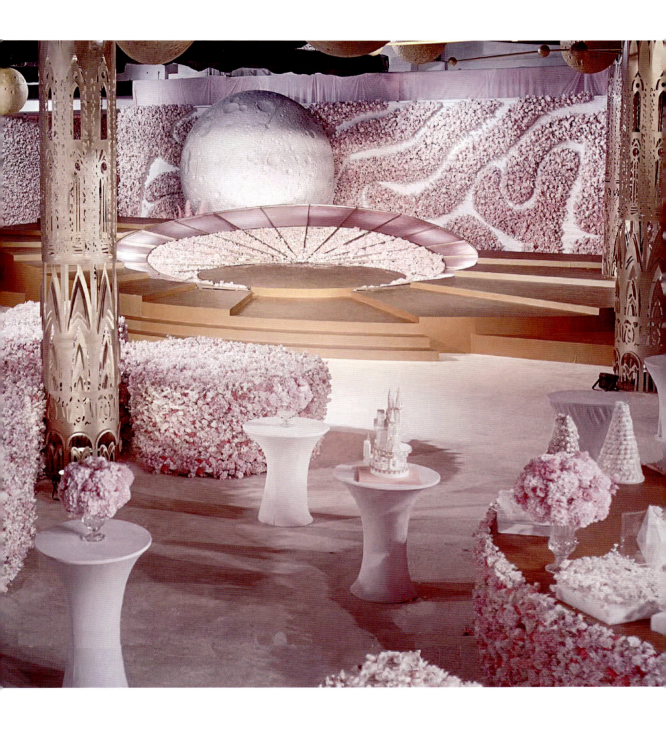

撰文／黄静薇　图片／高尚美学

## 设计思路

应新人的明确要求要很多很多花，场景要恢宏以符合家族身份与地位。设计从整体出发尽可能地大气，设计师利用透明的阳光亭房和廊棚房营造通透感相呼应的花园，整体看上去像一个的春天花植宫殿。

## 花材介绍

为了烘托场景，这次使用了60多万支花材。为了保证它们从准备到婚礼的长时间过程中保持一个良好的状态，这些鲜花是从产地直接采用17米冷链车专线送到现场。设计时在鲜花中混搭了仿真花以延长展示效果。

当时一个签收花材的电话打到团队，巡查带了3个工作人员去楼下签收卸货。当看到楼下足有十几米长的冷链车，在场的人都惊呆了！大家的从业生涯中从没有一场婚礼的花材用量如此之多。当天团队用了6个小时才将花材全部装卸好。

◆ 仿真花：粉多头蔷薇，粉多头小樱花，粉野绣球花，粉紫薇花，粉槐花，粉绣球，粉芍药，粉牡丹，粉多头玫瑰，粉苹果花，大粉色芦苇，粉玫瑰，粉天星花，粉大花蕙兰，粉蝴蝶兰，粉樱花，粉紫罗兰。

◆ 鲜花：粉兰花，粉佳人玫瑰，粉雪山玫瑰，粉蜜桃玫瑰，粉色洋桔梗，粉色康乃馨，粉色多头泡泡，粉绿绣球，粉绣球，粉掌，粉芦苇，粉澳蜡花，粉郁金香，粉大花蕙兰，粉重瓣洋桔梗，葡萄藤，红玫，红色火炬，红色兰花，红色绣球，红色火龙珠，粉重瓣郁金香，粉澳蜡花，粉海芋，粉雪果，粉娇娘花，粉绣球，粉芍药，红色星芹，红色郁金香，红色海芋，红色松虫草，红色大丽花，红色落新妇，白色风信子，白色芍药，白色花毛茛，白色郁金香，白色火龙珠，白色大花蕙兰，圆叶尤加利，银叶菊。

## 分工 / 工作内容

花艺总设计师：完成整场花艺设计，区域花艺划分，花材的选用与配量，花艺样品制作。

花艺总监：根据花艺设计，带领团队执行现场进行花艺制作。

花艺设计师：带领花艺制作小组完成花篱，花墙，花亭，花山，桌花等花艺作品的制作巡查对外沟通，突发事件的应急处理。

其他工作人员：负责现场的搬运工作，为花艺师不断运输制作材料，清扫现场，清点核对材料数量。

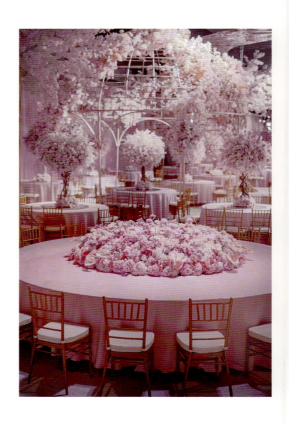

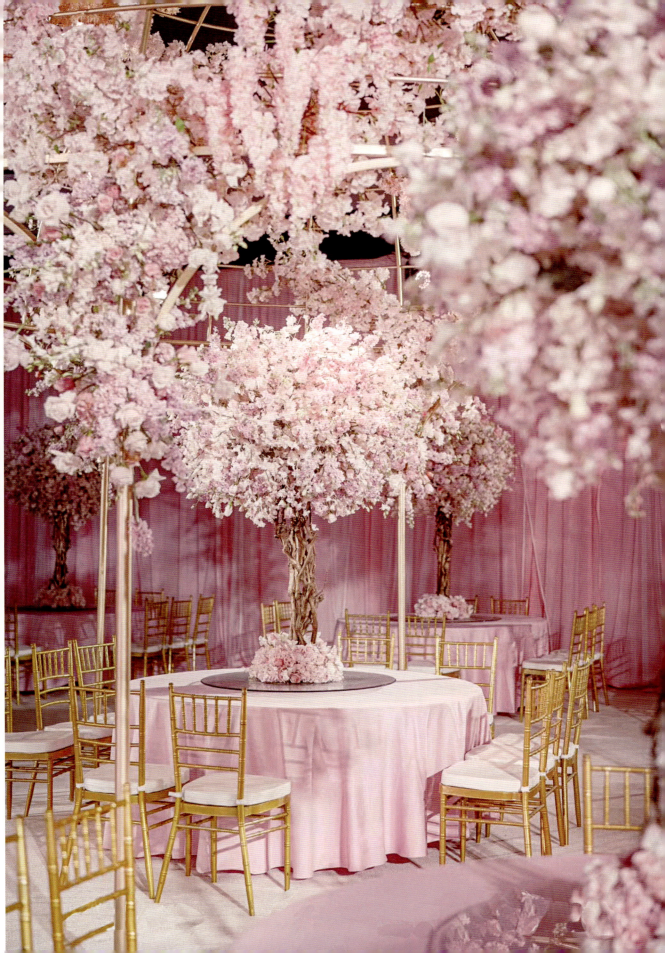

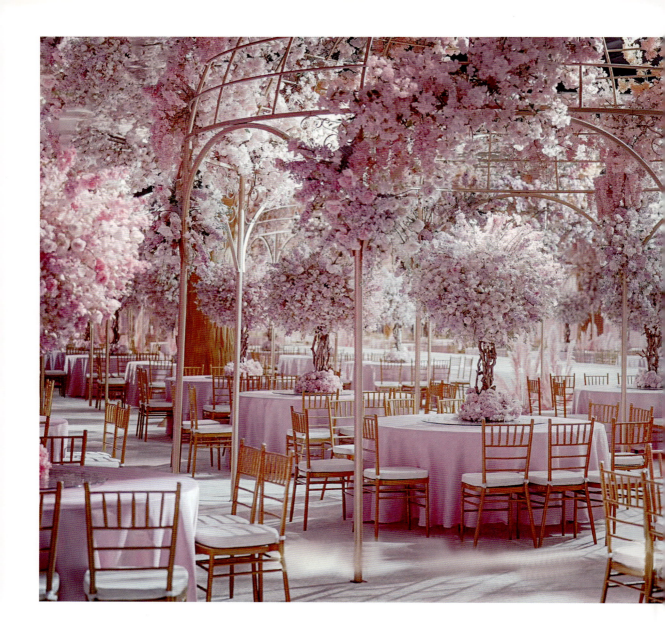

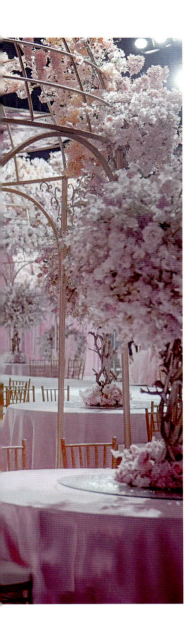

- **准备** 12月31日抵达现场，了解现场搭建情况。召开小组会议分配制作组。
- **施工**
  - 结构搭建
    - 内厅
      - 搬运
      - 分组制作
      - 舞台花山 — 花泥板 / 仿真花
      - 舞台空亭 — 铁丝网 / 仿真花
      - T台中庭 — 铁丝网 / 仿真花
      - T台两侧樱花树
    - 外厅
      - 葡萄藤 — 修理 / 桌花铁艺固定
      - 花篱 — 墙固定铁网 / 固定花泥墙
      - 花墙 — 固定铁网 / 固定花泥板 / 2m-4m 插仿真花
    - 验收
    - 垃圾清理
  - 花材处理和设计
    - 养护
      - 收 & 卸花
      - 做蓄水池
      - 理花 & 养花
      - 桌花固定花泥（细节：所有花泥套塑料袋）
    - 桌花制作
      - 桌花样品制作
      - 花材搬运
      - 制作 105 个桌花（50 个花艺师，三人一组，6 个小时完成）
    - 内厅
      - 固定花泥
      - 鲜花花艺制做——亭房
      - 鲜花花艺制作——舞台地堆
      - 主桌花艺
      - 甜品台鲜花花艺
    - 外厅
      - 花泥板加水处理
      - 鲜花花艺制作——花篱（340 平米）
      - 鲜花花艺制作——合影区（与铁艺结合）
    - 其他
      - 新娘手捧
      - 伴娘捧花
      - 胸花-腕花
    - 垃圾清理
  - 收尾工作
    - 验收 & 调整
    - 成品喷水（保鲜）
    - 成品换花（保持效果）
    - 成品覆盖保鲜膜
    - 垃圾清理
- **婚礼进行中**
  - 摆台
  - 现场维护
- **撤场**

流程

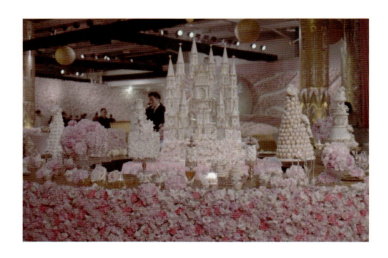
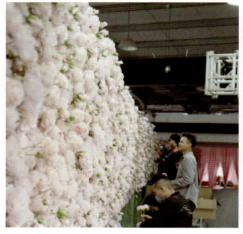
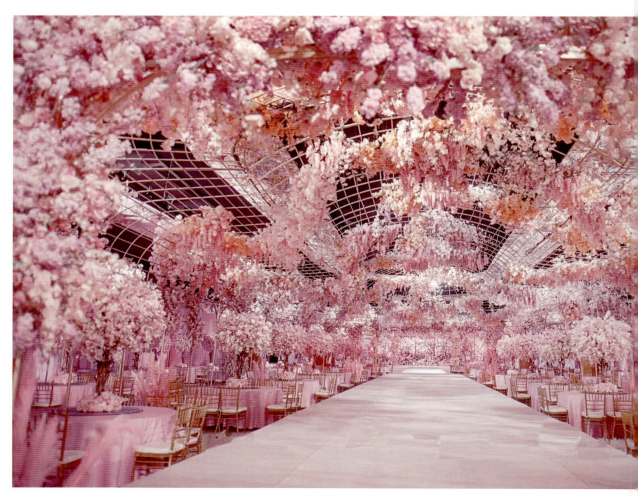

## 细节分析

◆ 现场施工会（9场）

此次婚礼项目工期长，施工内容多。为保证按时按质完成婚礼搭建，在搭建期间每日都会开两场施工会议。每日进场前组织大家明确每小组当日工作任务，鼓励大家齐心协力尽全力完成当日工作。当日工作结束后召集大家开总结会，明确施工进程，并对第二日工作做简单安排，以保证每日按时按量按质完成工作过内容，把控施工风险。

◆ 细致分组，增设巡场

因为现场作业量大、施工人数多、我们必须在多个区域内同时作业，所以现场设置了巡场协助总设计师把控整场施工进度和施工质量，并负责与其他工作组沟通协调工作。

◆ 高空作业

宴客区有40米的空间花艺、8个亭房花艺、8棵樱花树均需要高空作业。为了保证大家的安全，所有架手架均是双层双板。每一制作组均配一名小工负责传递花材，避免我们的花艺师频繁爬上爬下消耗体力或是发生危险。另外每两小时会让我们的花艺师换班避免人长期在高空中作业产生的眩晕等不适症状。

◆ 现场鲜花养护

我们所承办的婚礼现场在业内一直有着极高的影响力，因此我们对我们的婚礼作品有着"苛责"品质要求。并且我们不仅从个人角度出发保证作品品质，同时还替甲方着想希望能尽可能降低损耗，将每一朵鲜花都用到它可以展现的地方。因此所有到场鲜花要第一时间进行养水处理。为此我们不惜人力财力。鲜花进场前就在停车场清理出一片空地来养护鲜花。我们用航架搭出6米长、1.5米宽的架子，在架子上固定双层防水布来做成蓄水池。并用铁管隔出相同大小的格子用来防止取用花材时剩余花材花落水中污染水质影响剩余花材的品质。

鲜花进场后我们第一时间清点数量并拆箱取出花材剪根，在清水中添加保鲜剂勾兑成最易养护花材的营养剂。剪好根的鲜花按类放入蓄水池中养水。一些特殊花材像掌类、洋兰、绣球都是自带养水管的，我们会把这类花材全部直立处理，以保证每一枝花都能吸收到水分。从而使花材达到良好状态。

◆ 桌花的细节处理

桌花花泥全部需要做保水处理，这样即可以防止水分流失，也避免了桌花滴水影响客人用餐。在使用做了保水处理的花泥块时一定要特别注意插花的手法，花茎一定要斜剪根处理，以避免鲜切花脱水。桌花制作完成后我们的质检在桌花上面桌前后都对桌花进行了稳定性测试以保证客人用餐时桌花不会倾倒，砸伤宾客。

◆ 花艺作品制作

每一个独立区域的花艺作品总设计师都会打样出来，不仅让在场的花艺师有学习的机会，更能保证整场作品效果的统一性。

◆ 花艺作品养护

每一个独立的鲜花作品制作完成后我们都会分配小工每隔1小时喷一次水，当时收工前所有鲜花2次喷水并覆盖保鲜膜以防鲜花脱水。所有搭建工作完成后我们所有花艺师开始对花艺作品进行检查并替换掉不新鲜的花材。因为婚礼持续两天为了保证在这两天中整成婚礼的效果和我们交场时无异。我们养护鲜花替换花材的工作一直持续到第二天典礼开场前。

◆ 每天清理垃圾

每日工作结束后我们的小工都会将现场垃圾清理干净，保持现场整洁。再给甲方良好的印象之外还能清晰的看出现场效果。

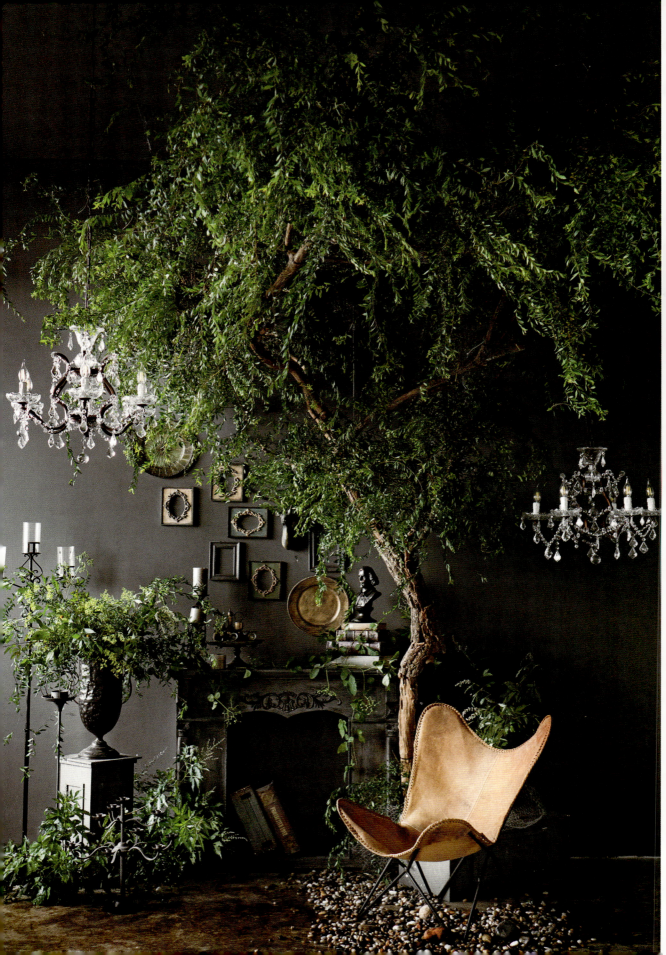

> 我必须是你近旁的一株木棉,
> 作为树的形象和你站在一起。
> 根,紧握在地下,
> 叶,相触在云里。
> 每一阵风过,
> 我们都互相致意,
> 但没有人
> 听懂我们的言语。
> ……
> 爱——不仅爱你伟岸的身躯,
> 也爱你坚持的位置,脚下的土地。
> ——《致橡树》舒婷

# 情寄
# "树木丛生,百草丰茂"

撰文 / 石艳　设计 / 小李哥

春风十里,绿意浓浓。树木丛生,百草丰茂。亲手种下一棵树,播种一片春天的希望。

作品以"精致的自然"为设计核心,黑色空间为背景,黑色的壁炉、花器,金属质感的相框、水晶灯作其点缀。以树为视觉中心,低矮的灌木植物,自然风格的花材、林木枝叶等花型真实清新,散发出生长的气息。简单的黑色空间,轻奢风的清新布置宴会设计,反衬的春意更浓,整个环境就像置身于户外,参天古树下的枝繁叶茂,鸟语花香的情景,感受来自大自然的生机活力。

树木沉默不语,却坚韧地生长着,不悲不喜,不卑不亢,静默中暗藏倔强的生命力。这股朴素、顽强、原始的生命力,潜移默化地注入到花艺作品里。在色彩中花艺师偏爱绿色,将同种同类同色系同性质等有相同点的材料聚集一起,自然风格花束、姜黄色的皮质座椅,营造自己心中的一片绿洲。习惯了野草丛生,习惯了生活随意,遵循自然法则,自然而然,顺势而为……

在花艺师的眼睛里,这个世界永远只有春天。

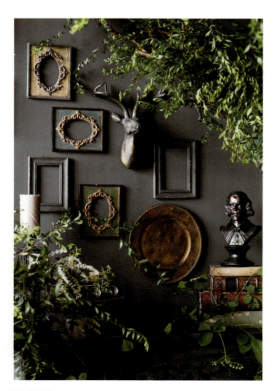

以"精致的自然"为设计核心,黑色空间为背景,黑色的壁炉、花器,金属质感的相框、水晶灯作其点缀

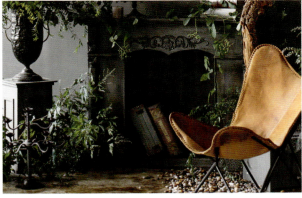

**上图左** 以树为视觉中心,自然风格的花材、林木枝叶等搭配主干,散发出生长的气息
**上图右** 自然风格花束、姜黄色的皮质座椅,营造自己心中的一片绿洲

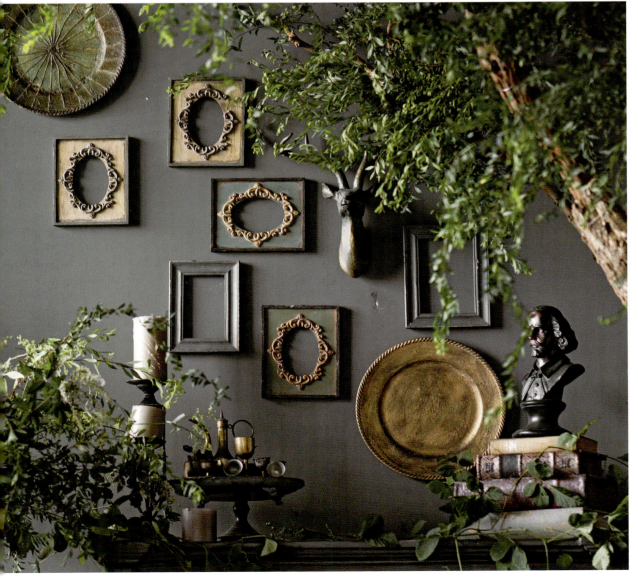

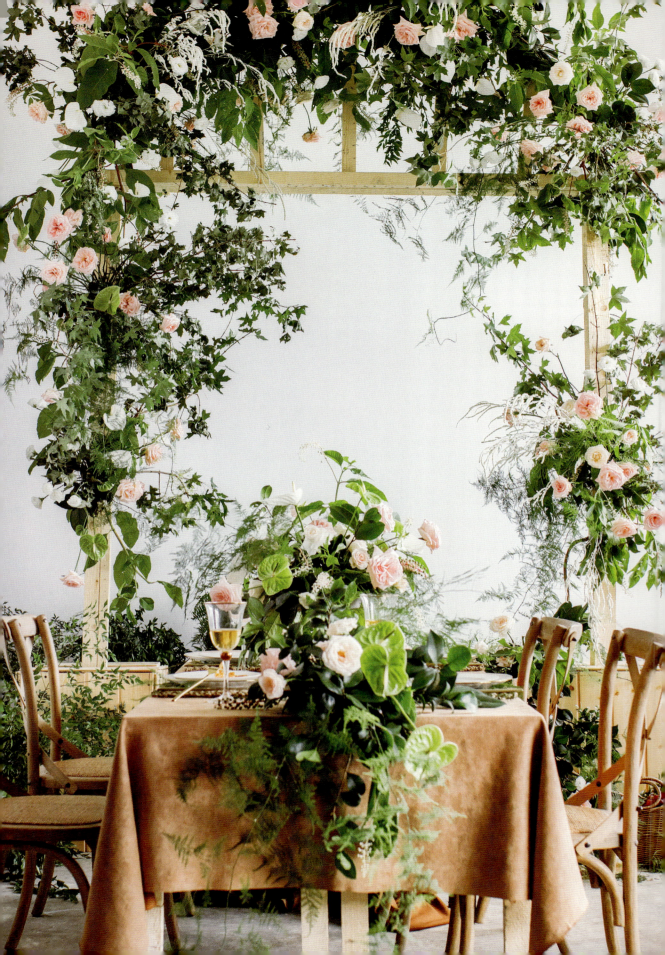

# 春日里的
# 花园派对

每个人都在努力寻找属于自己的花园梦，花园
告诉你你是谁，
你是如何生活的，花园教会你谦卑。

——小李哥

自然不会辜负春日好时光，
与闺蜜相聚在一个放松惬意的下午，
幸福生活由一场小聚会展开。
不用选择野餐的常规草地，
在家中就可以享受花园美好时光。

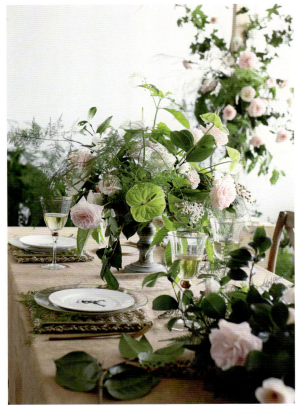

**撰文**／石艳　**图片**／小李哥

宴会设计营造出春天的感觉，温暖、浪漫，充满了关于美好的所有想象。花材布置的巧妙适中，采用粉色调玫瑰，配以各种形态叶材，自然浪漫氛围油然而生。空间花艺设计以空间为主体，以设计为手段，以花艺造型为灵魂，营造空间主题氛围的设计，一切归于自然，无需雕琢修饰……

春天暖调的视觉盛宴，宴桌香槟色桌布，摆放着与拱门同色系花束，加以瀑布形状的花草，鱼贯而下，流动而优美，成为餐桌的一大亮点，玫瑰主题的浪漫感徐徐展现。

玫瑰与诗，玫瑰与绿色的碰撞，让生活无限美好。如今当花艺进入生活空间，它的存在不是简单的纯粹装饰，更多的是它的勃勃生机激发着我们对未来美好的向往与追求。诗是自己写的，生活需要仪式感，在玫瑰花园里喝一杯下午茶，与闺蜜畅谈人生，想想场景都十分美好。

花园总给我们美好安逸的想象……

## 玫瑰与诗，玫瑰与绿色的碰撞，让生活无限美好

香槟色桌布，摆放着与拱门同色系花束，瀑布状的花草，鱼贯而下，成为餐桌的一大亮点，玫瑰主题的浪漫感徐徐展现。
白掌、粉色月季搭配的白粉色系桌花，蜿蜒而下的商陆合着文竹点缀星星点点的白粉色，如漫漫的云。

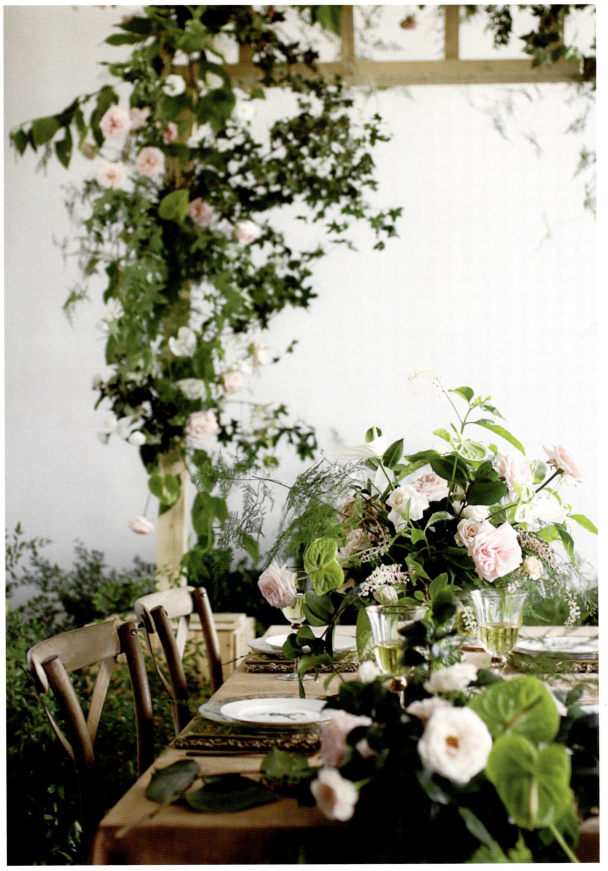

# 春日与抒情的翅膀

策划：大眼婚礼策划
摄影：三生视觉摄影工作室-龙歌
地址：福楼法餐厅

春天是一切浪漫的开始，年后万物复苏，众多新人们缓缓步入婚姻的殿堂。这段时间也是我们最忙的时候，记得刚开始策划时，特别可爱的新人告诉我最多的一句话就是"我们没有什么主题，好看就行！"

放眼目前结婚的主流人群，大部分的新人们都是带着这样的想法。但是什么是好看呢？其实这就更加考验我们策划的能力了。

整理／赵芳儿　图片／大眼婚礼策划

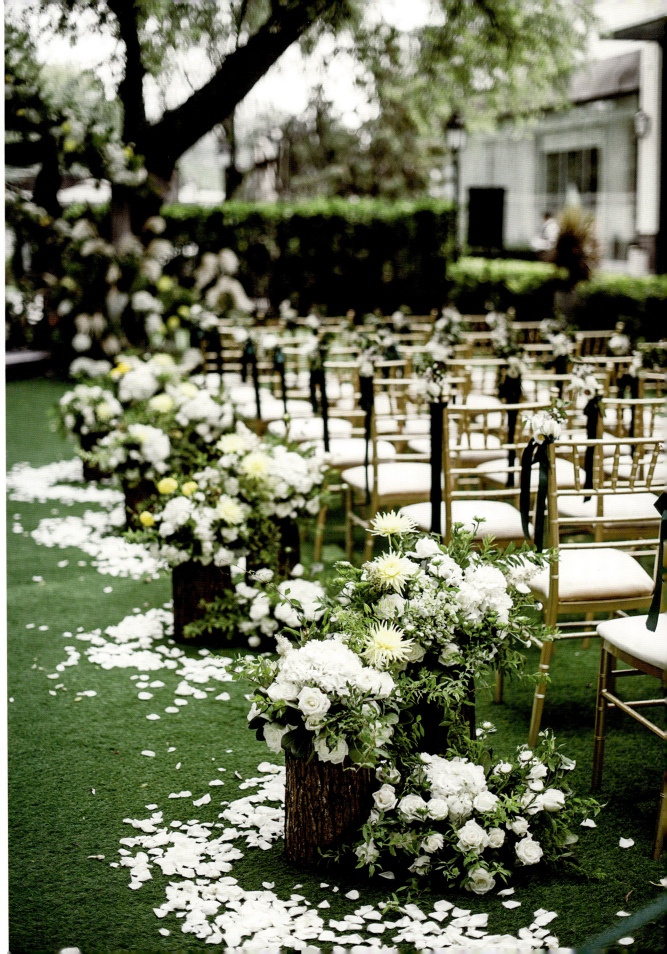

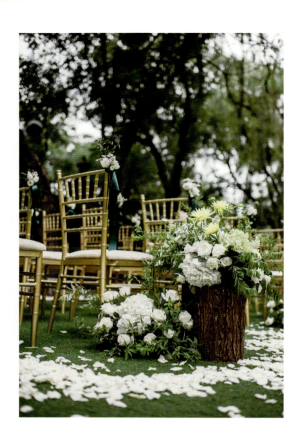

因为新娘怀孕了，又是草坪婚礼，我们决定以"家"为主线，烘托出呵护、安心和温馨的感觉。

气球和棉花糖这些充满童趣的物件，相框、团扇、镜子，在家中点滴可见的元素放大或缩小搬到了这里成为线索的一部分，还有自然系风格的粉白色系点缀着朵朵黄色的花毛茛、雏菊和着羽翅般的芦苇表现出一种守护的温暖。

草坪婚礼相对比较饱满和"平"，最难保证的就是布景层次，我们将主背景搭建一个不太高的深色方形舞台，保证了新娘上下方便的同时分割出来视觉中心。并且在后面设置一个屋顶，暗示新人携手建立屋檐下共同的家，同时也利用重叠的木质结构增添主舞台的饱满感，聚焦视线。除了主舞台，其他布景中的桌面、深色的衬布、拱门都为平面的草坪婚礼增添了许多横向或是直线或是曲线的层次感。为了让层次间的空间感流动起了，我们绞尽脑汁，利用芦苇和气球穿插于层次之间，灵动而富有趣味性。

在路引的设计中，我们在花径上增多花量令整体的视觉效果更加饱满，交接区利用细树干摆放，穿插了指示牌、木箱、花瓶、波波球、木桩等摆件制造了堆积感，也令整个森系的自然风更加突出。

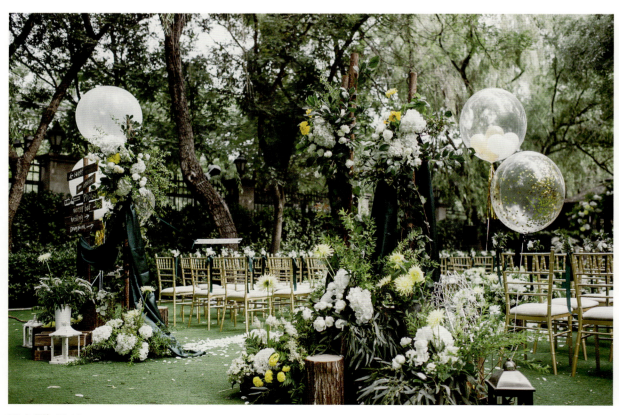

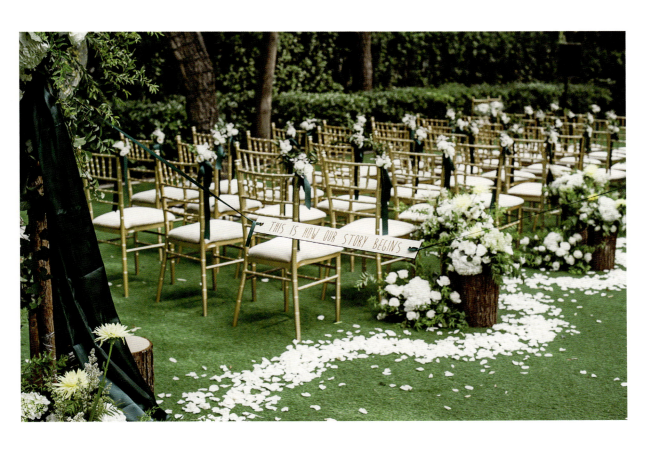

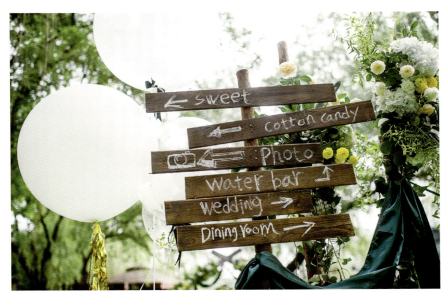

**上图** 宾客区设计、路引、花径的设计增多花量令整体视觉效果更饱满
**下图** 木质的指示牌,既文艺又呼应整体森系风格

花艺目客 | 73

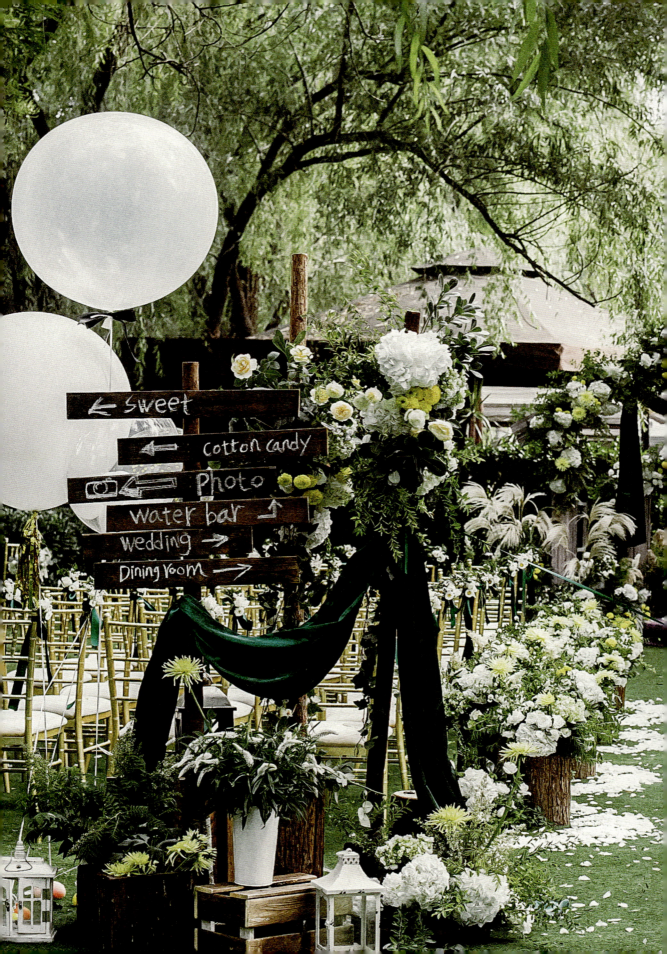

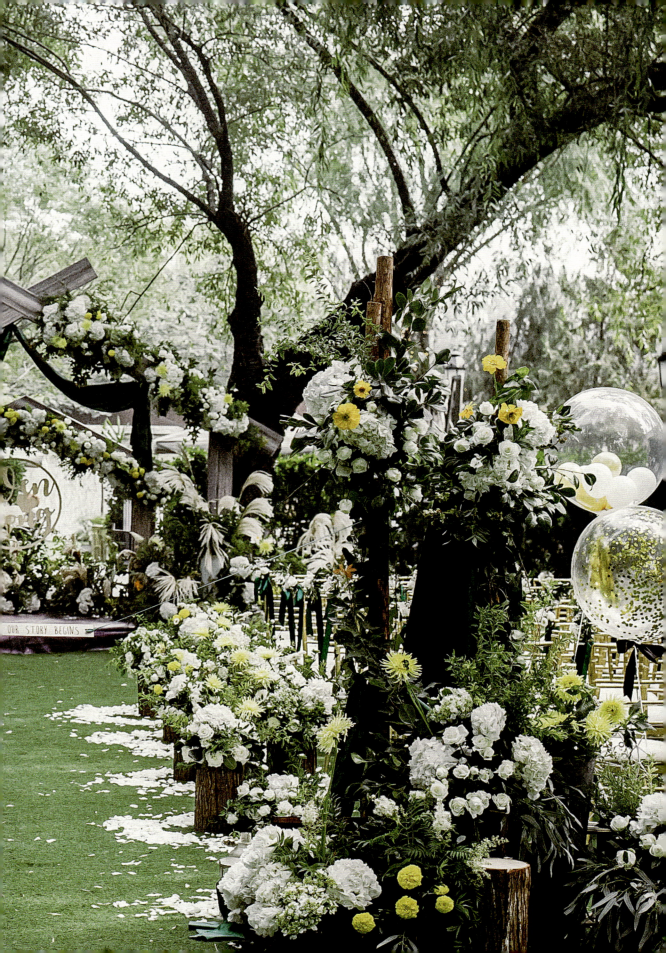

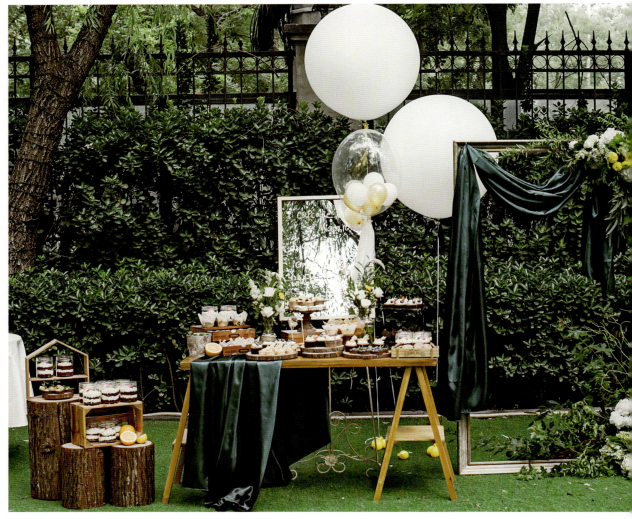

甜品和合影区合并成一个区域，木桩也与婚礼其他部分的设计相呼应

为控制预算把我们将甜品和合影区并做成一个区域。搭配着木桩摆放甜品，让整个甜品台很有层次感，相框搭配着墨绿色绸缎真的美极了。

婚礼时吸引了宾客们纷纷在这里合影留念，时不时拿走一个甜品尝尝，惬意！

最后还是要夸一下新郎和极其优秀的伴郎团们，表现力真的特别强，为整个婚礼的氛围增添了不少乐趣。可爱温暖的小天使、天真无邪的小花童、现场制作棉花糖的小兄弟、当然还有我们最美的俏皮酷新娘都特别棒。

整场婚礼有你们才是完美！

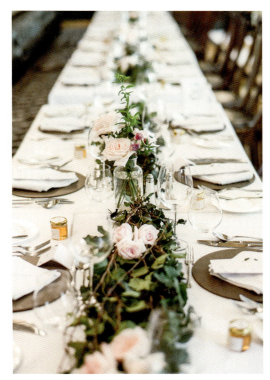

上图 餐桌花设计
下图 甜品区一角

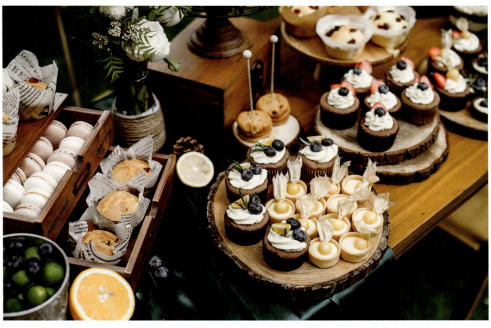

# 一个人的 Party
## Materials Application

花艺设计：BRUMAIRE　月上春漫
摄影/修图：林剑 / 爱莉森
妆造：More.C 子莫 / 炒蛋
模特：明霏

整理 / 袁理　图片 / BRUMAIRE 月上春漫

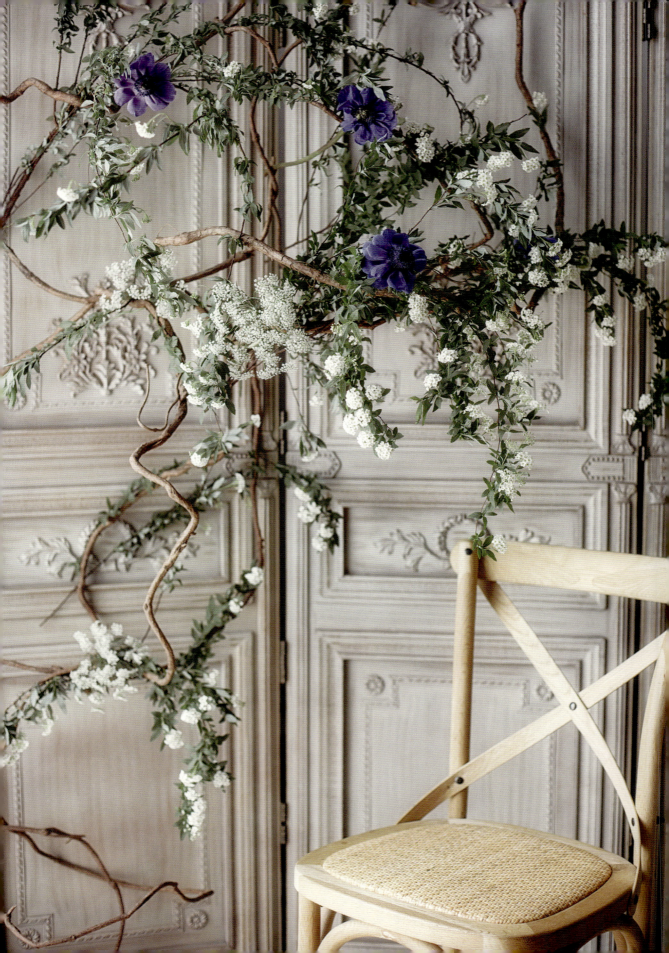

### 主题解析

  时光荏苒日如梭,冷暖炎凉显蹉跎。混沌的天地间,我们犹如暗夜精灵,少不经事的闯入无意义的混乱中,尝试求解这世俗世界,期许遇到最真的自己。

  在春日暖阳的包裹里,轻舞于馥郁的乱花丛中,对自由灵魂的渴望孕育着有旺盛生命力的思想,像极了那些随意攀爬的藤蔓植物。这样的一人时光,让我们与真实美好自己相遇的概率总是很大,生命/宇宙以及任何事物的终极答案,不正是:你。正如诗人沃尔特·萨维奇·兰德[英国]《在七十岁生日》里的那些片句:

我不和人争斗,
因为没有人值得我争斗。
我爱大自然;其次就是艺术。

### 花艺部分

  麻叶绣线菊的团状雪白,银莲花的紫色曼妙,错落地攀爬于造型感极强的紫藤之上,同时以三两株蕾丝花的轻挑点缀来突出景深。发梢的灵动翠珠花和纤纤雪柳,一笔一画勾勒出内心灵魂的归处。品,镜花水月;思,天道万物。在如梦绮丽的人生旅途中,找自己。

### 花艺的解析

  我们呼吁花艺应用创作不止于形,弱化技法运用/流派划分,尽可能地保持创作热情来延展艺术的触角。花艺必然是极其复杂的自我表达,难免会涉及生命、世界这样的主题,通过花艺感知内省,以不麻木的状态活在世间。

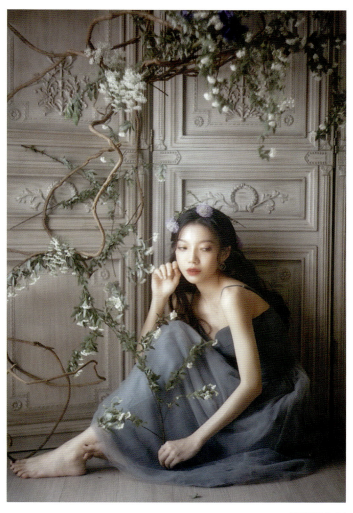

# 3 基础
# Basic

亚克力架构桌花 | 春日灿漫桌花 | 欧式居家花翁 | 撒艺插花 | 日式 MAMI 风欢乐的色彩

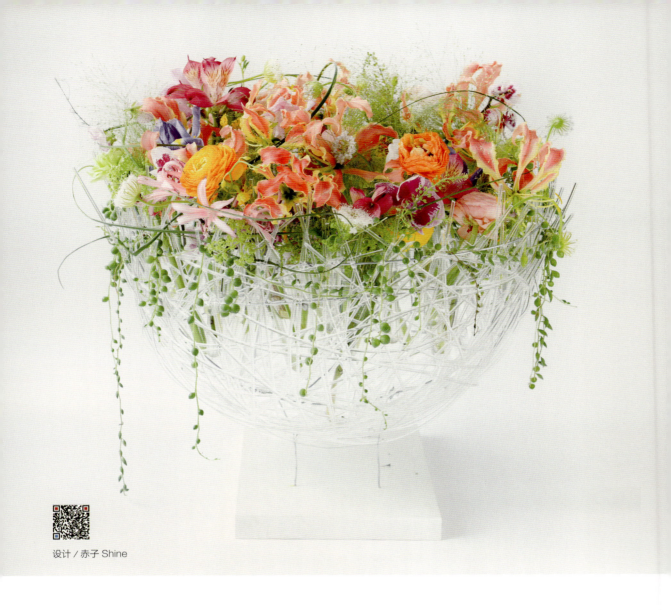

设计 / 赤子 Shine

# 亚克力架构桌花

万物复苏，春暖花开，
植物的灵魂在于生命力的绽放。
因此明媚的颜色总是更具轻盈活力。

花材清单：
嘉兰、豌豆花、花毛茛、蝴蝶兰、
木绣球、康乃馨、鸢尾等

## 花材

以应季的嘉兰、豌豆花、蝴蝶兰为主，干干净净，温婉可人，饰以粉色、橘色的花毛茛，却也媚而不俗。没有夏季炙热的感觉。垂坠下来的佛珠吊兰恰似迎春花的花枝，托起了春天的翅膀。忽而给人以"枝头花开春意闹"的活泼感。

## 制作要点

用亚克力棒透明反光材料编织成的网状底托，清澈透明，与花材相得益彰，如同一座玻璃容器，溢洒出整个"春天"。

制作这个架构光靠亚克力材料是不够的，需要准备一些有硬度的镀锌铁丝做好基础结构，你把握整个架构的形状与绑点的稳固性。

编织亚克力容器看似凌乱，实际也是遵循一定的规律原则。例如，避免局部位置出现明显的多根亚克力棒交叉于一点，整个容器的厚度要趋于均匀，每一根亚克力棒都需要在整个圆形构架里。

## 加花要点

首先需要你理解花材与架构之间的关系。架构永远是花的载体。亚克力的反光属性让其本身亮而抢眼，如何才能让加进去的花材在视觉上与其抗衡呢？

我们选择轻盈而又颜色明亮的花材。因为整个亚克力架构悬空上浮，剔透轻盈。那么我们尽量避免选择沉重粗犷质感的花植材料，为的是整个架构的质感相互融合。花材轻盈，以茎秆平行的方式分布在架构中，打造层次丰富，透气、有呼吸的内部空间。

颜色明亮又是为什么呢？为的是与亚克力材质的亮色抗衡。我们选择绿色花材作为基底色与花材茎秆的颜色呼应并且调和，主要颜色为黄紫对比色来布置。

对比色的布置需要注意每种颜色加入的比例，通常会以3：5：8的黄金比例进行控制。

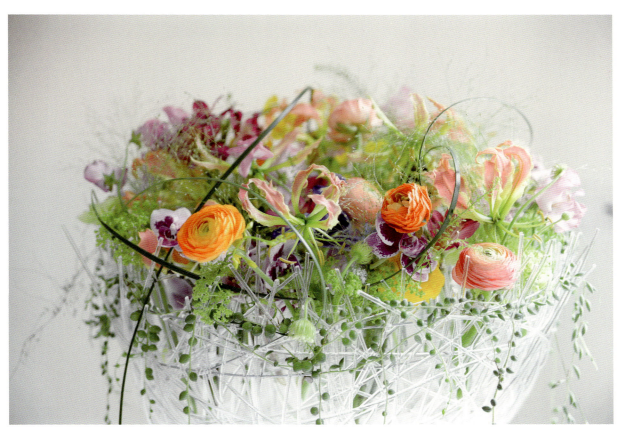

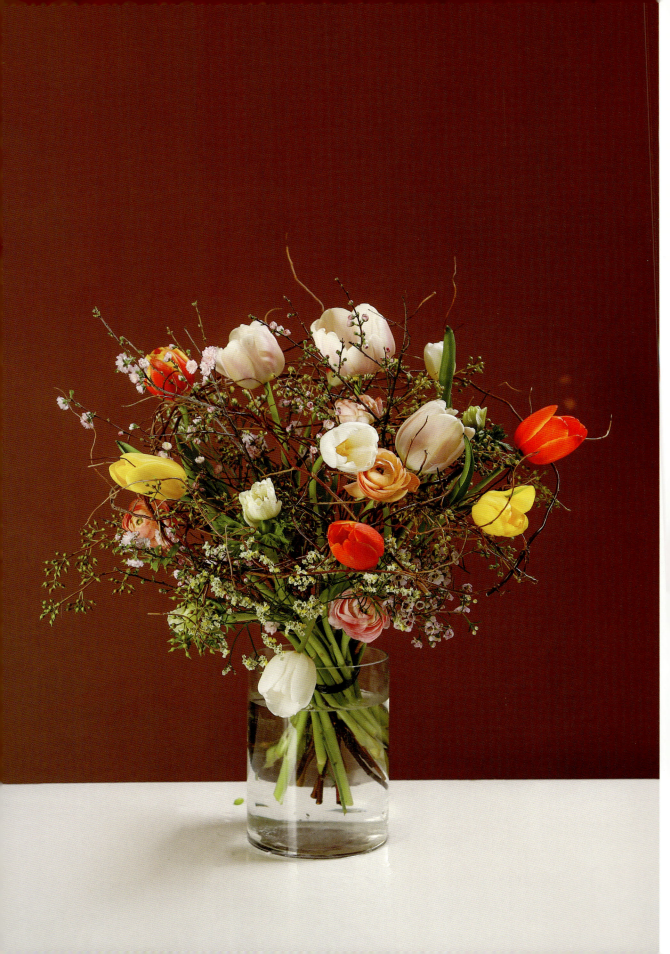

# 春色满瓶
## ——架构手捧 & 瓶花

设计／鹿石花艺教育

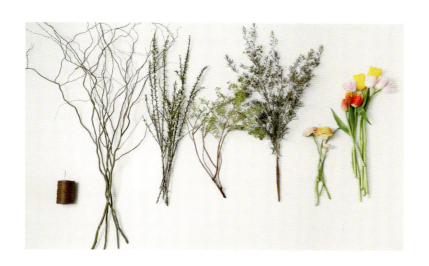

郁金香各式各样的颜色与其他淡雅色系的花材结合融入透明的容器里，龙柳枝条蜿蜒缠绕也捆不住满瓶郁金香活泼的春色。

**材料**

龙柳、珍珠李、尤加利花蕾枝、澳蜡花、花毛茛、郁金香，棕色纸铁丝。

**过程**

1. 龙柳剪成合适的长度，用纸铁丝做一个捆绑点。
2. 架构编织成合适的形状，需要固定的地方用剪短的纸铁丝捆绑固定。龙柳架构塑形，将多余的小分叉编织进龙柳架构中，上方形成一个类似于环的形状。加入尤加利花蕾枝，填充整个架构空间，便于后续花材枝干的固定。
3. 加入珍珠李完善形状，塑造向上延伸的感觉。
4. 加入澳蜡花和郁金香等花材。

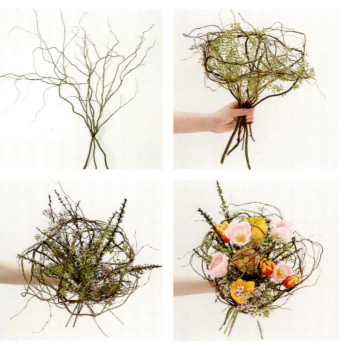

# 玻璃容器的
# 艺术装饰

设计 / 鹿石花艺教育

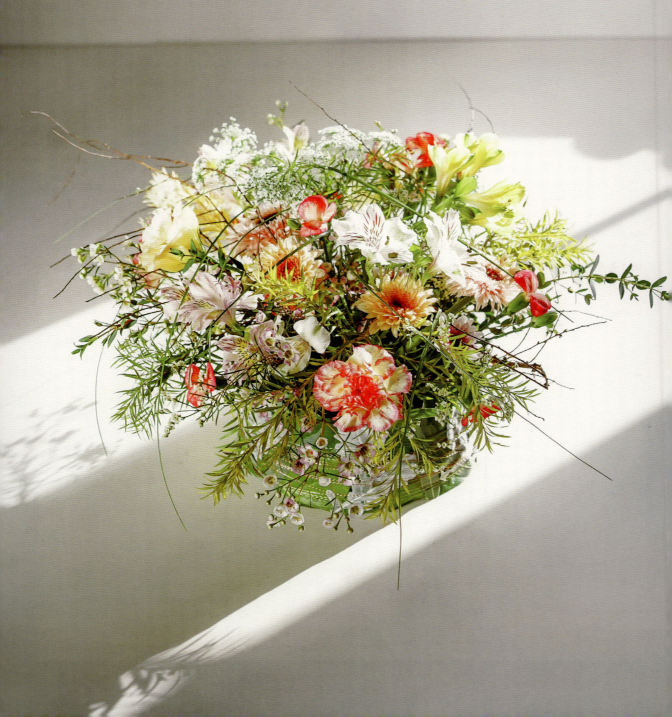

## 材料

六出花、澳蜡花、康乃馨、洋桔梗、多头小菊、沙巴叶、金合欢、银叶菊、柳叶尤加利花蕾

## 过程

1. 将沙巴叶、柳叶尤加利、银芽柳叶材剪切下来,准备好一个圆柱形花器,冷胶以及金色波浪铁丝。

2. 在叶片背面均匀涂抹冷胶,涂抹完后放在空气中晾干30秒左右增加黏性。

3. 将沙巴叶紧密排布粘贴在花器上,辅以银叶菊和柳叶尤加利叶片作点缀,超出的边缘剪整齐。

4. 用波浪铁丝捆绑固定叶材,多缠绕几圈增加装饰效果。花泥泡水准备好,根据花器的形状将花泥切好放入,插入花材与叶材,做成通透效果的圆形插花。

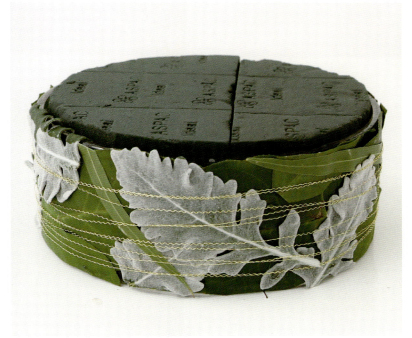

# 春日灿漫

花材：花毛茛、珍珠绣线菊

　　珍珠绣线菊是春天最有特色的植物之一，珍珠绣线菊与白色的花毛茛形态各异，块状、线状、点状都有。既有质感的变化，又有形态的变化。花材高低错落的层次感，珍珠绣线菊随意生长的姿态使得整个作品更接近大自然的感觉。作品既可以作手捧，也可插入花瓶作瓶花。

　　制作要点：用螺旋的手法制作即可，注意绑点要尽量靠下，花束才会呈现出自然、灿漫的感觉。

设计／Diva

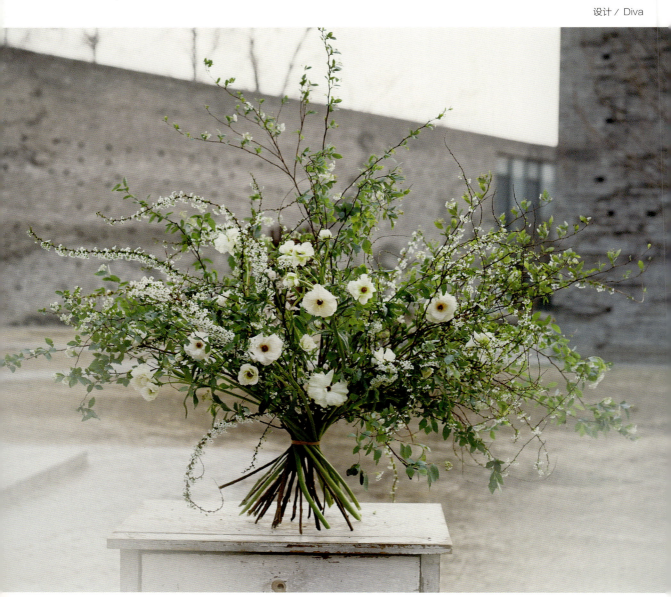

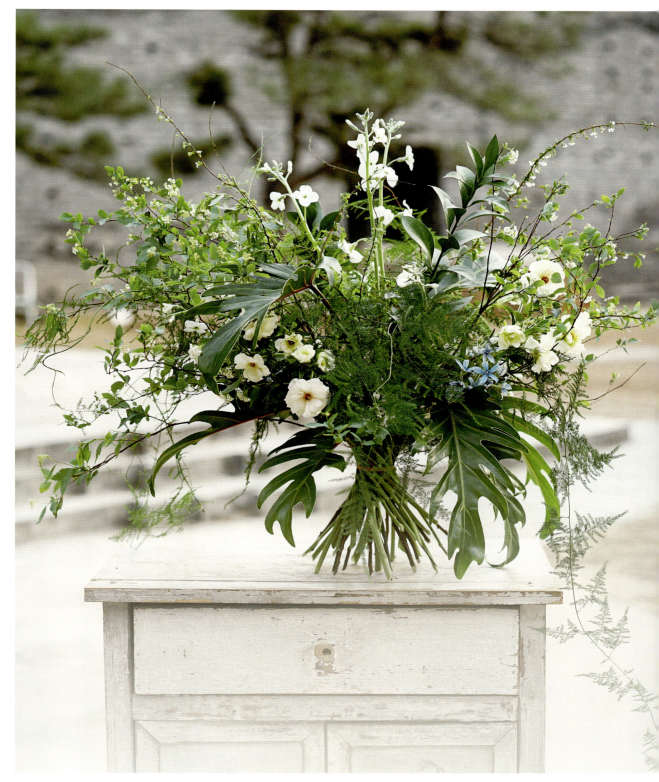

花材：花毛茛、珍珠绣线菊、文竹、龟背竹、天蓝尖瓣木

# 清新春日手捧

　　这是一个手捧作品，也可以放入花瓶作为瓶花。选用的大都是白色系的应季花材，用螺旋的方法，绑点可以适度往上，这样花束会紧凑一些。

花材： 白晶菊、月季、花毛茛、麻叶绣线菊、
　　　 圆锥石头花、白色火龙珠、雪片莲、天蓝尖瓣木

设计 / Diva

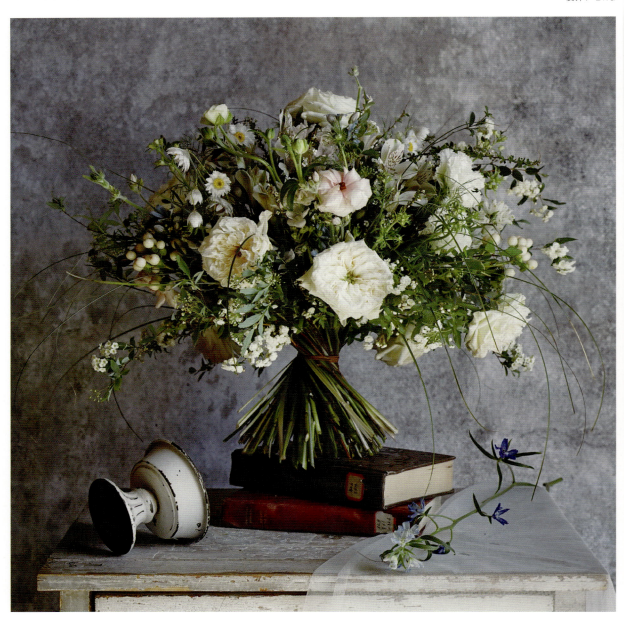

设计／Diva

花材：虞美人、花毛茛、珍珠绣线菊

# 欧式居家花翁

这是一个关于春天淡黄色系的桌花，选有切花月季、花毛茛、虞美人等。质感上有变化，色彩也有丰富的层次变化，下面配上锈迹斑斑金色的花翁很好地与周围环境结合。线形的枝条和团块状的花朵完美结合。

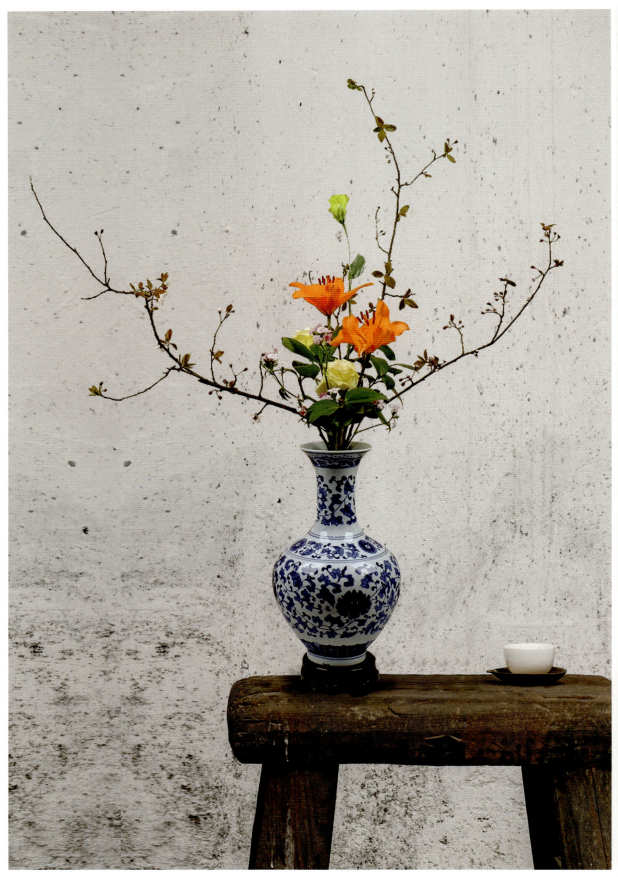

# 撒艺插花

撒就是充分利用器皿及材料本身的特质以达到固定花材的效果。最常见的内力撒是截取枝条固定在容器口内，起到支撑花材的作用，如一字撒、十字撒、井字撒、丫字撒等。

花材：花器、自然分叉的龙柳枝、工具刀、橡皮筋、紫叶李等，跟着一起动手吧。

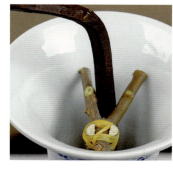 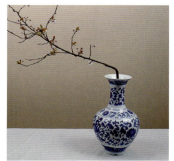

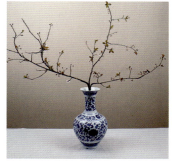 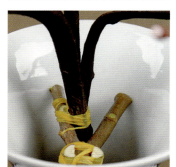

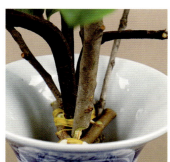 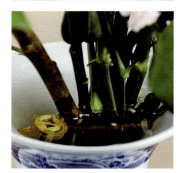

设计／刘若瓦

# 一字撒

选择合适粗细的树枝,截成瓶口直径大小,横撑在瓶口。

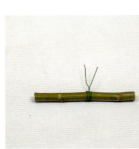

# 十字撒

选择合适粗细的树枝,截成两段,都是瓶口直径大小,交叉捆绑成"十"字,支撑在瓶口。注意将两个树枝上的中部挖出凹槽,让捆绑后更稳固。

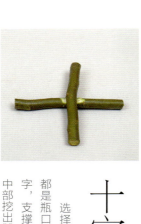

## 井字撒

选择合适粗细的树枝，截成两段，都是瓶口直径大小，交叉捆绑成"井"字，支撑在瓶口。注意将两个树枝上的中部挖出凹槽，让捆绑后更稳固。

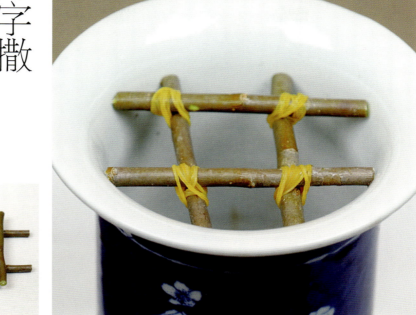

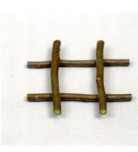

## 丫字撒

选择合适粗细的树枝，也可选自然生长的分叉当丫字撒来用。截成比瓶口直径略长尺寸，将一端劈开，以更细而坚韧的小枝条支撑，并将粗树枝分叉后绑紧，避免开裂。

图中用自然分叉的龙柳枝做的，花材是紫叶李。

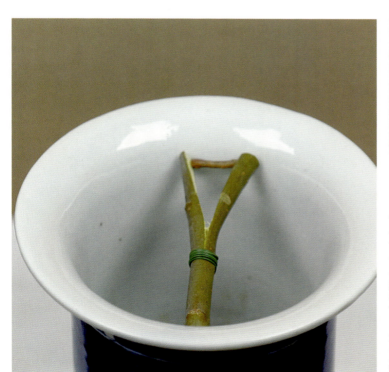

# 传统插花修枝技巧

设计／刘若瓦

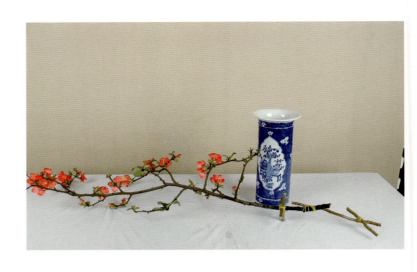

## 步骤

第一步：：确定好器皿，后根据枝形来选择是做直立型、还是做倾斜式。枝条应阳面对着自己，当确定第一主枝高度（应是器皿高加宽的1~1.5左右），不够长时可接枝、把主枝和十字撒用牛筋捆绑，在接枝下部再做斜撒，增加着力点。

第二步：：进行修枝。在主枝接近瓶口的枝要修去、并对交叉枝、并列枝和细小枝进行修剪。

使整枝干净利落。再选择第二主枝，长度应是第一主枝的2/3高。再加第三主枝，长度是第二主枝的2/3，如不够长应接枝到瓶底为佳。

第三步：：固定叶子和焦点花，焦点花应向前倾，高度应在主枝一半住下一点的位子。

第四步：：放入散状花、在空间做出灵动的虚实结合。

最后进行拍摄前的调整。瓶口宜清、起把宜紧是做瓶花的标准。

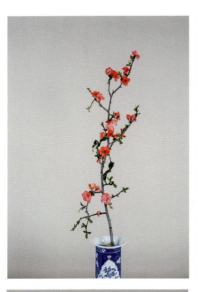 

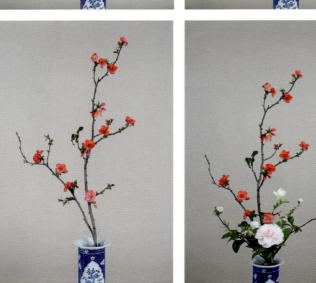 

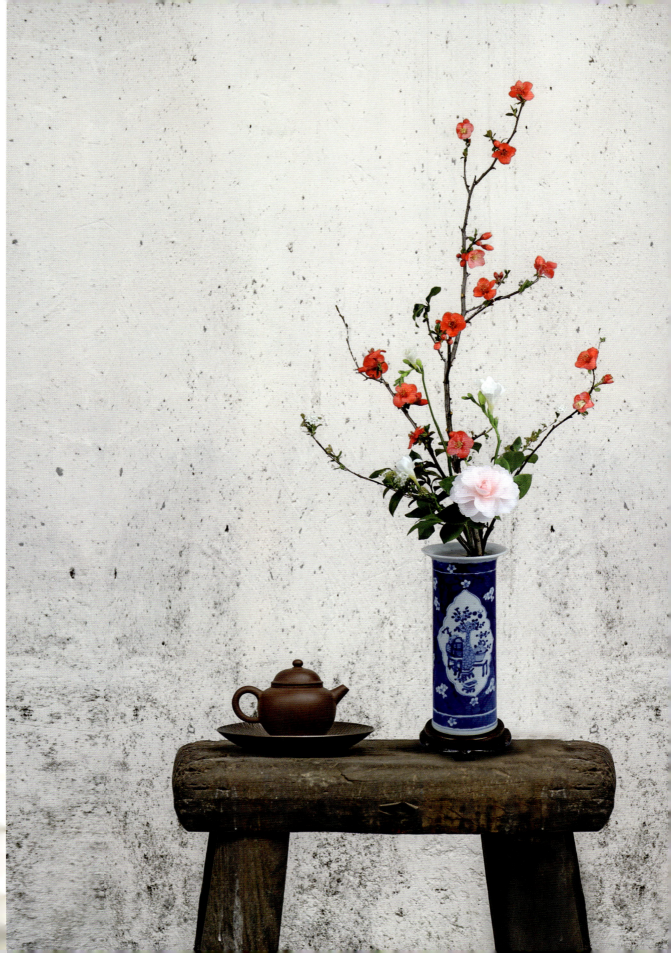

# 日式 MAMI 风——
# 欢乐的色彩

设计 / J-flower

**材料**：棉线、麦秆菊、蓝刺芹、辣椒、竹枝

　　设计灵感源自蒙德里安的抽象几何图形绘画、米罗超现实主义，天马行空的点线面，都可以拿来借鉴成为花艺设计的灵感。
　　比对非自然色的棉线，找到接近的自然色植物元素，以色块的形式进行色彩构成，看起来既保持一致又质感各不相同，是不是有趣又欢乐？

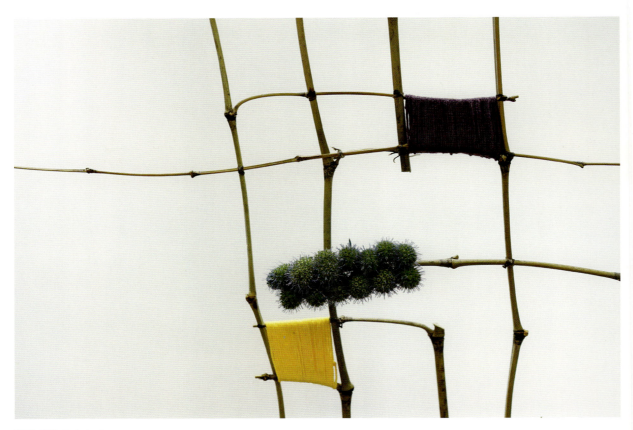

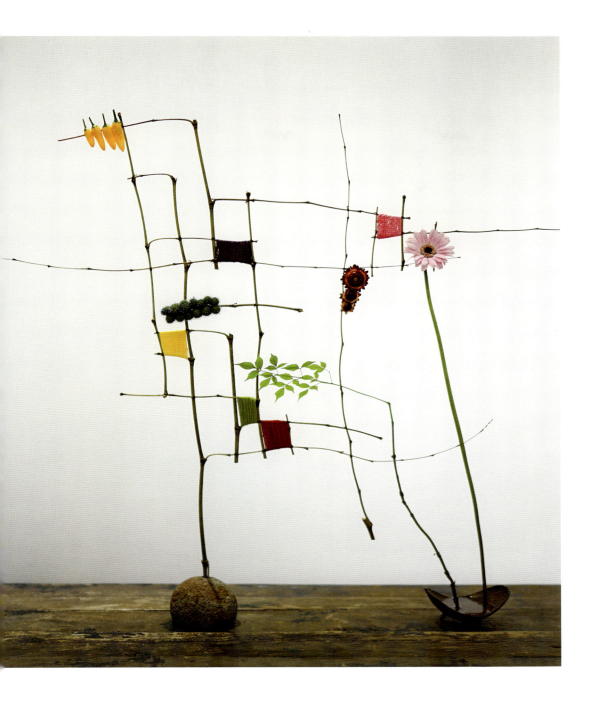

# 空中花园

材料：白木板、苔藓、土茴香、紫珠、千叶兰、石竹等

两块木板，一块劈得粉碎，另一块劈不动了，就拿来当底座。搭着搭着就出现了一个废墟上的空中花园，是不是宫崎骏的卡通片看多了。

碎的木段组合成凌空架构花器，里面有石头、苔藓……还有鲜花盛开。

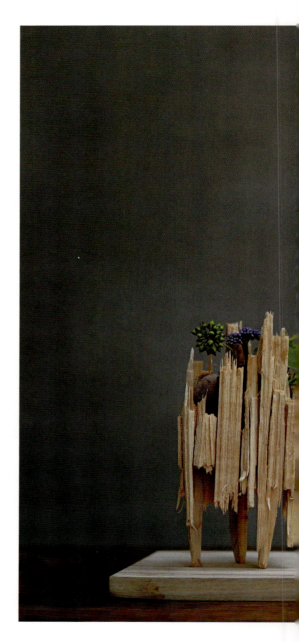

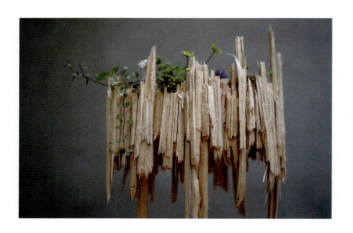

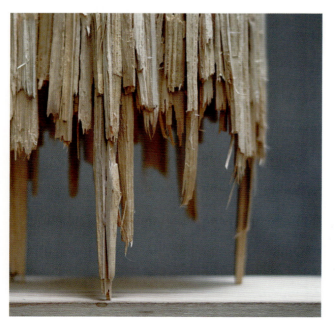

设计／J-flower

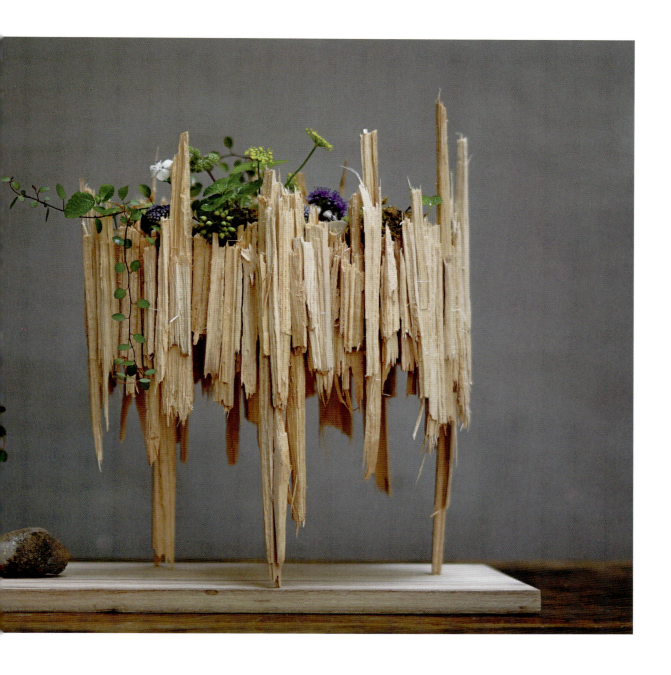
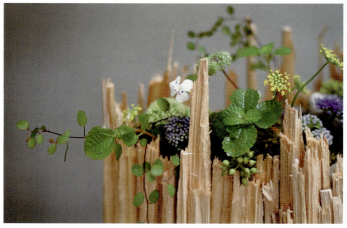

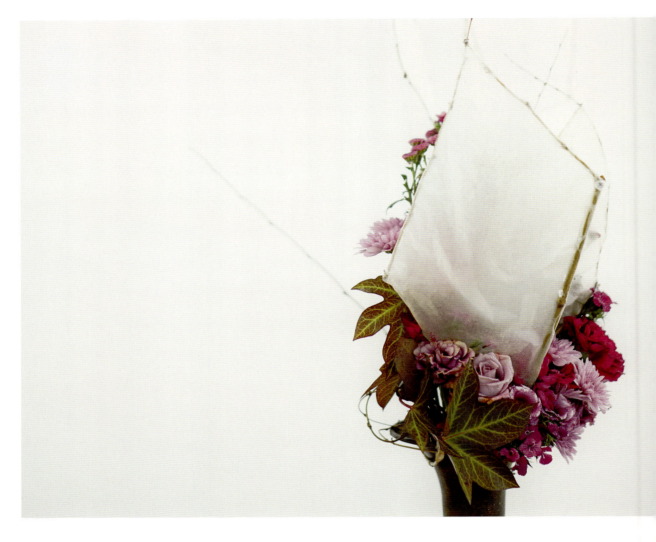

# 无题

材料：燕皮纸、康乃馨、玫瑰、雏菊、紫罗兰、石竹等

  有人说这是犹抱琵琶的意境，还有人说像是京剧里的靠旗，说像风筝，说是兔子灯……做一个让大家讨论的作品也挺开心的，本来想好的名字也改成无题才对。

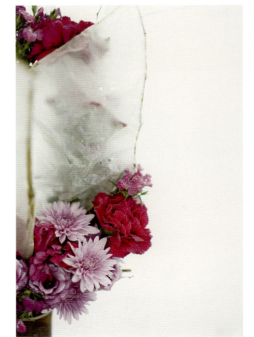

设计 / J-flower

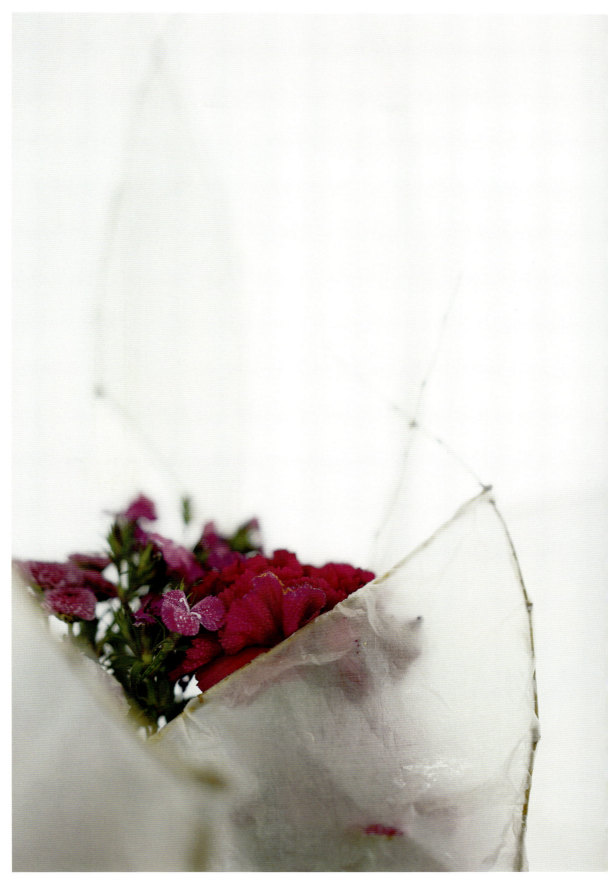

# 4 探店
## Discovery

走进"九植"

东京青山花店,让我真正感受到
——"Living with Flower Every Day"

这家森系的 Yang Flora,
是这个学广告的姑娘脑洞大开的产物

干燥植物手作，如同一段风干的时光，被有心人从时光的长河中打捞起，以珍惜的心境，借手工艺术，抓住转瞬即逝的美好，将其生命的绚烂永久定格。

# 走进"九植"

## 这家在抖音上火得不像话的花店，到底是怎样开的？

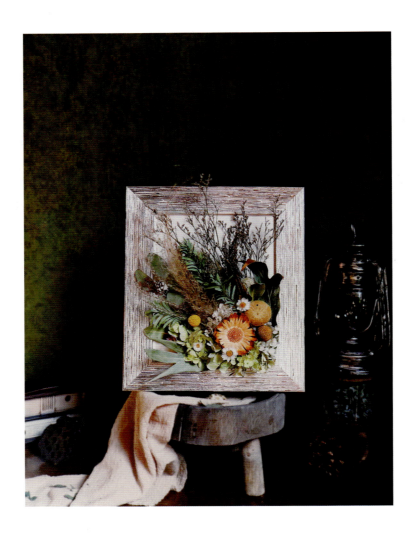

了解"九植"，是从抖音上开始的。本着"变废为宝"的理念，九植将插画与植物结合在一起，插画与植物共生，形成一种新的装饰语言——创意家居装饰作品。这些用干枯植物手工制作出来的艺术品在抖音上吸引了70多万粉丝。近日，笔者走进他们的工作室，也走近九植这位95后创始人——仇琳。

## 美术是基础，花植是载体

作为专业美术学院毕业的年轻创客，十来年的艺术沉浸与熏陶赋予了仇琳天马行空的想象力。又因为对花艺植物执着的喜欢，便有了现在她与男友张宾共同创立的"九植植物手作工作室"。

"平时我们会做一些干燥植物手工类作品，去装饰自己的房间。在玩的过程中，将其制作过程编辑成视频，发布在新媒体平台上，引起了很多同龄人的共鸣。这给了我们灵感和信心。我们希望通过植物手作这种专注、放松和充满获得感的过程与形式，探索植物与生活美学之间更多的可能性，也从中发现自我，并将这种新一代的'氧气生活'传播出去，让更多的人知晓。"仇琳谈到开店的初衷。

**撰文**／黄静薇
**图片**／九植

仇琳和张宾都是美术生，插画、电脑绘图等等这些经历对于现在植物工作室的产品设计非常有帮助。但是植物也反过来为设计提供独特的思路和素材。比如要做一个作品，需要一个植物白描的线条，立刻就能从花材中找到，不像开始学美术的时候那样，还要自己去想主题、去调色彩来完成一幅作品，一切都是可以在自然中信手拈来。

"我们会以创作美术作品的思维去做干植手工，比如要做一个作品，我们首先会考虑这幅作品的主题是什么、我们想表达什么或者应用于什么主题的场景布置中去、用什么样形态的干植什么色彩的干植去体现我们主题的表达，色彩关系、构成关系、画面主题的体现都是会着重去想，同样干植植物反过来也可以为我们的美术作品设计提供独特的思路和素材，比如一个形态好看的植物可能就是一幅主题插画的灵感来源"，仇琳说，"美术功底对于植物设计的意义就是有助于构思。做一个作品，首先就要构思好画面，我们非常清晰地知道要创造什么样的主题，该从哪里下手，画面构成、主题思想、色彩搭配等等"。

艺术都是相通的，美术是艺术的基础，花植是艺术的素材。两者结合，触类旁通、相互成就。

### 一幅作品，就是一段故事

"作为一名插画师，绘本是有故事源由的，植物画作品不是把插画和植物简单地融合在一起，植物不只是起到填满画面、做遮挡的作用，而是以植物为素材讲故事。" 说到创作，仇琳细细地谈起了她的思想和理念。她顺手拿起《猫和老鼠》的作品，一个妙趣横生的画面展现出来——

**左图**《猫和老鼠》
**右图**《春》漫山遍野的春芽和繁花，是大猫们的游戏场。微风吹低了草叶的腰身，露出背后圆乎乎的毛脑袋。

"刚开始上面的部分其实是想画一个猫头，但是想到老鼠应该是在下方，体现鬼鬼祟祟的样子，于是下面就画了贼眉鼠眼的正面，上面把猫处理成圆圆的大臀背面。我们用红松木块做了一个竖的纹理表现，老鼠背后也是一棵大树，是一个圆，是不同方向循环的。老鼠背后是和猫上面同样的一个树干，考虑到画面构成的丰富性和透气感，并没有用木头块去同样表现，而是用水彩绘成树的纹理。也许就是美术生的功底，才会着重考虑画面中的构成关系、点、线、面元素的体现，还有画面虚实关系、色彩关系、大小比例"。

就是这样，他们将油画布微喷技术与干花手作艺术结合，油画质感与花之精魂浑然相融。

目前，九植的产品线主要有干花相框手作装饰画系列、植物生态瓶系列、干植首饰系列、插画植物手作装饰画系列等。

**九植卡纸木框系列**
丰盛的花叶漫出卡纸木框，相对平面的底面和边框结构，使花叶的立体感得以凸显，肆意伸展几欲溢出画框的绿意，是遮挡不住的蓬勃生机

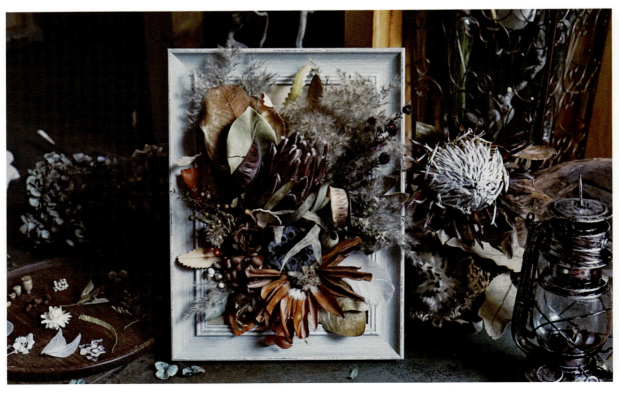

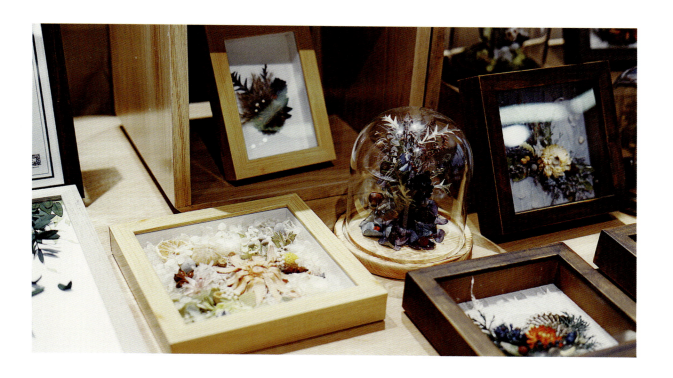

**上图** 九植生活馆一角

**下图左** 九植·植物生态瓶系列
玻璃盅内小世界,那朵自顾自开着的花,一如追求品质生活的你,沉静幽远,独自美好

**下图右** 九植·干花相框手作装饰画系列
玻璃木框系列:以透明叶片或硬质卡纸为底,植物干花或独秀其芳,或与彩绘配合,营造栩栩如生的视觉感受,木纹边框和玻璃将植物手作干花封存,如同一段珍藏的岁月

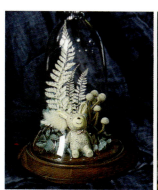
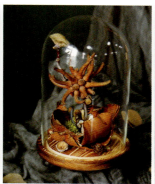
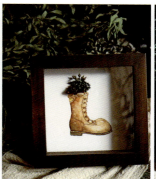
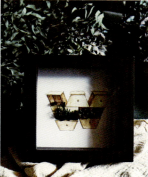

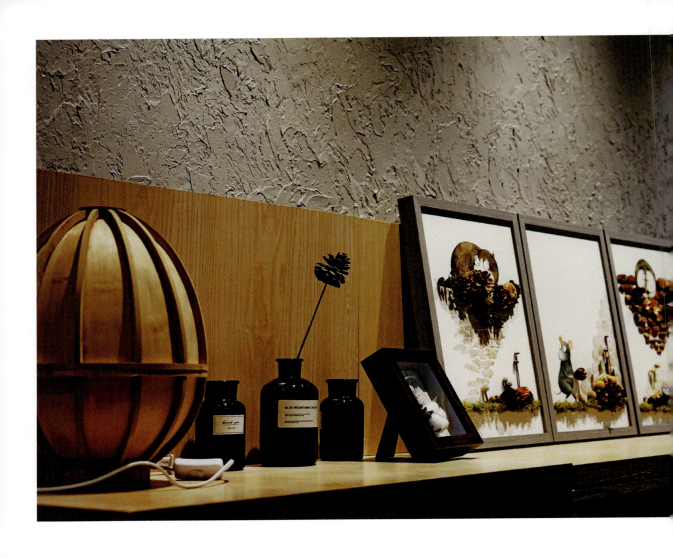

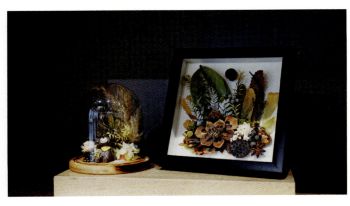

上图 九植工作室内一角
下图 玻璃瓶和卡纸木框收立作品

## 推广巧用短视频

爱好与事业合一，是最幸福的事情。但爱好一旦变成事业，经营、管理之类的种种商业琐事，也是绕不开的问题，推广更是重中之重。

2017年初，仇琳开始接触抖音，她真切地感受到短视频给生活带来的变化与冲击。"看抖音就像我们生活中嗑瓜子一样，当你拿起一颗瓜子扔到嘴里，第二颗和第三颗就已经紧跟着成为一个惯性动作。抖音就这样让我们沉迷其中，占据着生活中大量的碎片时间。"仇琳说。

次年，她正式在抖音建立"九植植物手作花艺"。从"技能类"视频进行切入，利用变废为宝的思路，跟大家分享废弃花瓣制作装饰画的教程，教大家用生活中比较常见的材料做出特色的东西。简单易做、干货满满的视频一发布仅一天就在抖音吸粉3万，尤其是吸引25~30岁之间喜欢装饰、热爱生活的年轻女性。原本只是尝试，但她震惊于抖

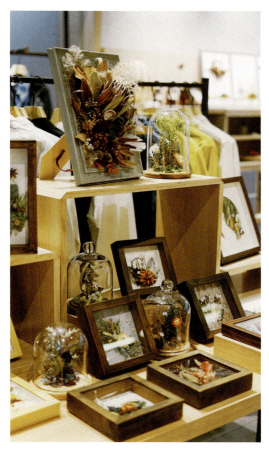

音流量，终于坚信短视频与品牌结合的时代终于来了，且势不可挡。截止到目前，不到一年的时间，九植抖音账号已有70万+粉丝。视频制作也越来越有经验，有的视频日吸13万粉丝。

总结利用抖音平台打造品牌的心得，仇琳更是滔滔不绝："首先定位要精准，就是要确认你需要推自己（个人IP），还是要推品牌？如果要推品牌IP，这个品牌的内容定位要特别精准，比如内容的受众是哪些人？他们的兴趣爱好？你吸引他们的点在哪里？"做好品牌的定位，了解品牌所对应的一些用户，定好产品，接下来就是如何做好视频内容，让更多人看到一些热门技巧。"我们研究了上热门的一些方法，视频本身有一定的优质内容，比如说借助一些"变废为宝"等热门话题，这可能就是高点击率的保障，接下来就需要与粉丝高频互动。"

当然，抖音是一个巨大的流量池，它可能会让你一夜爆火，也会让你在爆火后无人问津。因此，要想持续依然要有优质的内容和稳定的输出作为撑。九植植物手作的视频以手作教程为主，也正好满足上面的条件。用时短、干货足、好上手，这些点的结合，触动了用户的点赞。

在谈到对花店与抖音账号的运营时，仇琳用了"未来可期"四个字表达了她对手作运营未来的期许与自信。接下来，九植逐步将线上线下课提上日程，让更多的人了解花艺，喜欢手作艺术。目前，九植与北京多家知名品牌生活馆合作，九植加盟店与地方分店正在陆续筹备中。

> 如何利用新媒体平台打造品牌，首先定位要精准，接下来就是如何做好视频内容，让更多人看到一些热门技巧，还需要与粉丝互动

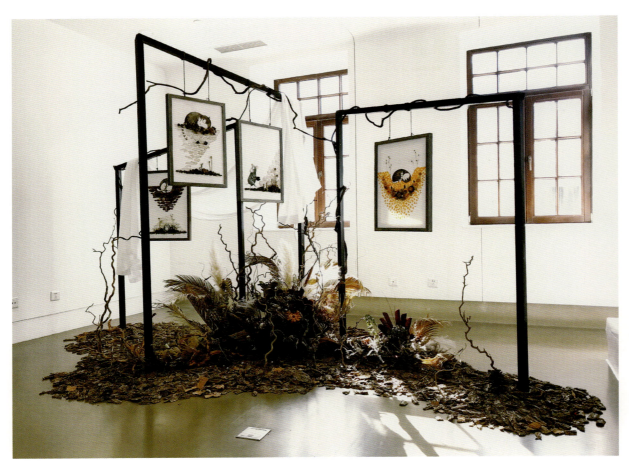

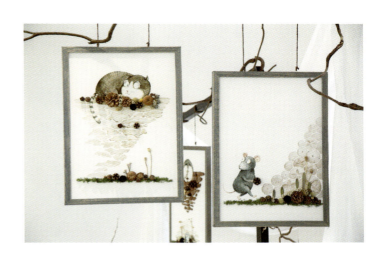

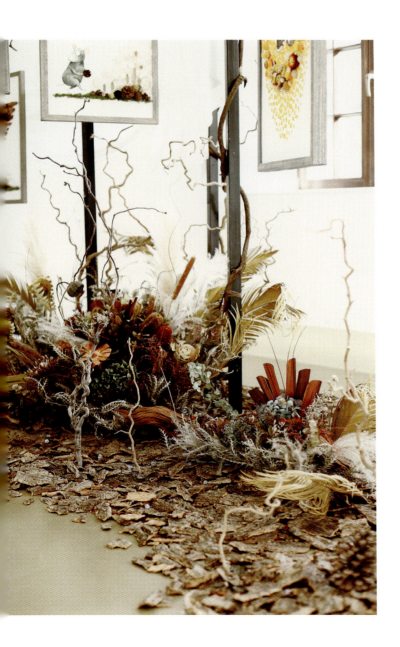

九植在 2018 北京国际设计周花植节上的展览作品

## 作品都是原创,产量如何能上去?

当作品需要量产时,属性也发生了变化,变成了产品。

如何平衡二者之间的关系?仇琳回答说:"目前我们产品有以下两种形式:一是成品,成品制作人工成本太高,不太好量产,所有我们并没有把成品作为主推产品,以及流量产品,而是作为利润产品;二是材料包+短视频制作过程这类,人工成本很低,相对其他甚至可以忽略不计,是我们主推的产品形式之一,比较好量产。"

先做好产品设计,确定需要量产后,再找好稳定的材料供货商,做好植物和材料分类,工厂批量生产半成品,比如喷绘印刷原创插画,模切剪影卡纸和包装盒,最后出单前人工打包,快递配送。

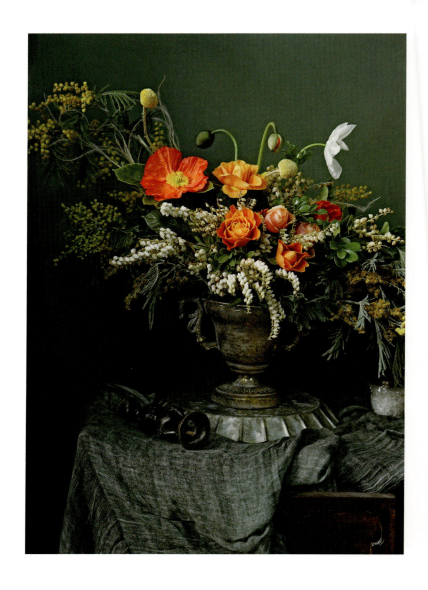

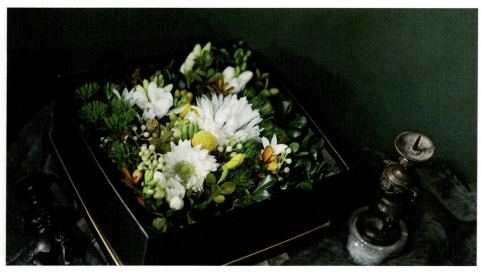

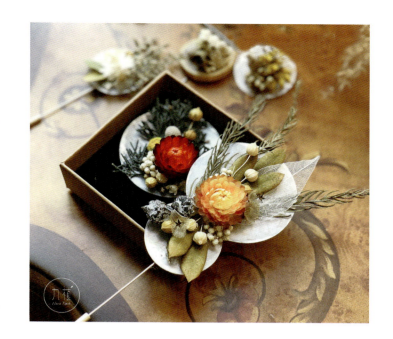

## 主理人链接

仇琳：95后跨界花艺师，自由插画师，自媒体人，九植植物手作花艺工作室创始人，插画师、花艺师、九植手作花艺专业课程主讲老师；师从于英国顶级花艺师 DIOR 御用花艺设计师 Robbie honey，参与多项国际花植项目。个人有着对美无限执着，忠于自我，希望通过手作这种形式展现植物原生态的美，诠释独一无二的生活美学。

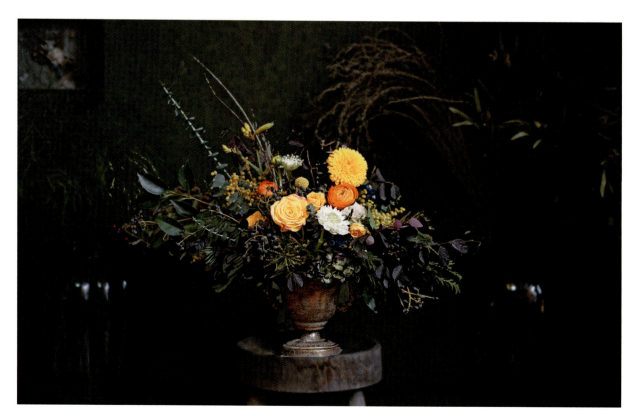

"帮助尽可能多的人，
每一天哪怕有一分钟可以被花和植物围绕"，
在这一愿景下，
Park Corporation 的目标就是要创造一个品牌，
让每一个城市人拥有充满花和植物的生活方式。
——井上英明

# 东京青山花店，
# 让我真正感受到——
## "Living with Flower Every Day"

### 走进经典——东京青山花店

撰文 / Linlin　图片 / 东京青山花店

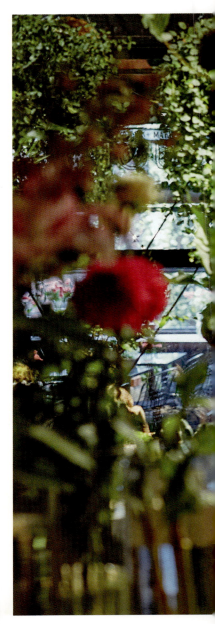

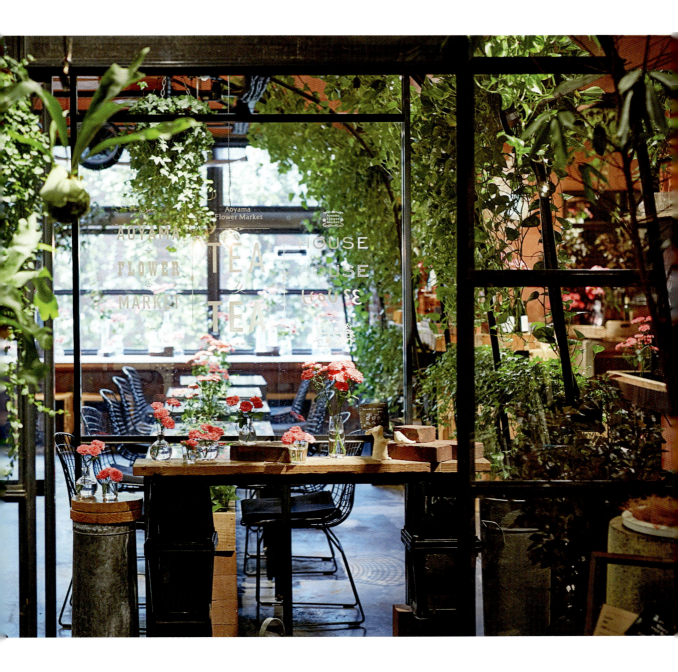

　　到访东京也有十几次了吧，每一次都可以在这个城市里看到与众不同的美好。这个爱美的城市依然保持着亚洲时尚先锋地位，这也得益于它总是可以完美融合东方的优雅内敛和西方的摩登前卫，在任何时代潮流里始终拥有自我的个性风尚。

　　爱美的城市都会爱花，悠长的花道历史，大大小小的花店，公共空间的高雅花植布置，都是东京人爱花的佐证。只是，身为游客我很少会去光顾仅供本地人生活之需的花店。去年11月去的时候，突发奇想，为何不去看看那些街头巷尾的花店，体会一下Live in Local的感受。

　　出发前向在日本生活的朋友打听，浏览网页并且关注了几家花店的Instagram账号查看位置和营业时间，确定了主要南青山和涉谷代代木地区后，我设定了一个路线，搭乘地铁再配以手机地图APP，自己完成了一次花店游。

　　这两个地区原本也是设计店、cafe、餐厅、美术馆聚集地。

　　今天先和大家分享一个当之无愧的经典品牌——青山花店。

## 金融高材生的华丽转身

青山花店是日本最有名的连锁品牌之一,创始人井上英明先生原本是从事金融的早稻田大学高材生。他成功地将商业之道有效运用在花店经营之中,成就了青山花店这个人人皆知的花店品牌,是花店界非常成功的商业案例。走在东京的马路上、地铁站很容易看到它的门店。

追溯这个品牌的发展,还是从1988年他以500万日元的资金注册创办了一家名叫Park Corporation的活动策划公司开始的,这家公司目前依然是所有旗下品牌的运营公司。 一些报道曾经提到,井上先生无意中了解到鲜花的高利润,就开始尝试鲜花业务。1989年旗下Aoyama Flower Market(青山花店)品牌诞生,主营鲜花销售。

其实这很容易理解,和如今很多活动策划公司一样,大家都会认识到花艺在宴会活动中的重要性,而花艺本身的相对利润也较高(单纯从售价和批发价之差来看,不考虑花店高损耗率),所以从成本角度考虑,很多策划公司在能力允许的情况下都会创办自己的花艺品牌。

从1989年转身后至今30年,青山花店谱写了鲜花行业高歌奋进的经典商业教程。1990年成立了花艺设计部,获得大田市场准入证。 1992年旗下花艺学校部成立,同时增资到2000万日币。1993在南青山开设店铺,同年成立婚礼花艺制作部门。1997年开设了北海道第一家青山花店,2001年建立在巴黎的培训师资力量, 2002年相继开设了关西和九州的第一家门店。2003年花艺学校Hana-Kichi 正式成立,2005年Hana-Kichi职业部成立。2006年开始和东京站零售合作,同年青山花店线上店开通,到2007年零售规模已经达到70家。2011年第一家Aoyama Flower Market TEA HOUSE开设,2012年开立Aoyama Flower Market玫瑰农场,2013年Park Coporation旗下主打融合花植和室内装饰设计的ParkER品牌诞生,2015年第一家海外店在巴黎开业,同年主营B2B业务的Aoyama Flower Market ANNEX品牌开始运营。截止2018年,青山花店在日本本土的零售规模达到101家。

Park Corporation旗下共有Aoyama Flower Market、Aoyama Flower Market Online Shop、hana-kichi / flower school、Aoyama Flower Market TEA HOUSE、parkERs / interior design planning、Aoyama Flower Market ANNEX / B to B六大品牌。

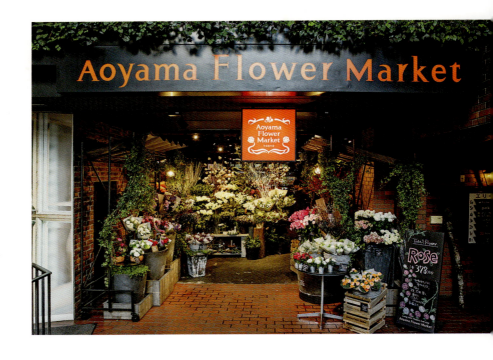

青山花店内的陈设

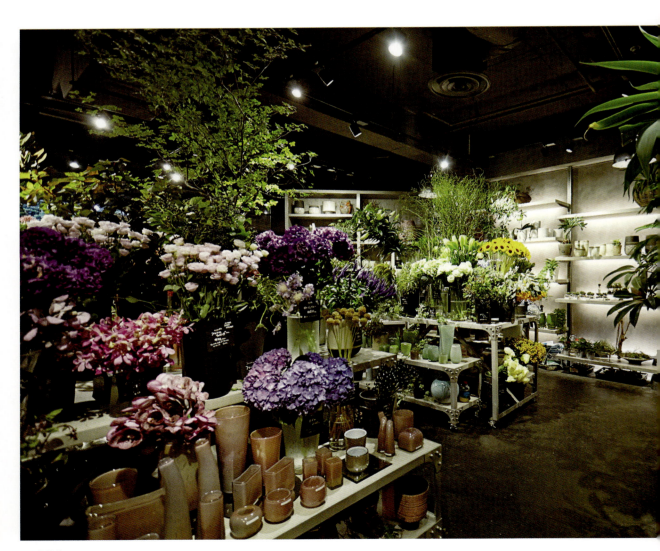

2009年，青山花店曾经荣获过日本Porter大奖。这个奖项由被誉为"亚洲哈佛大学"的日本顶级学府一桥大学设立，用以纪念世界营销之父哈佛大学教授Michael Porter终生致力于竞争战略理论和实践的研究，并且促进提升日本企业竞争力。这个奖项仅会颁发给某一领域中，拥有基于创新的产品、运营和管理理念的独特战略且持续获得高利润的日本公司。我们熟悉的优衣库、麒麟啤酒、7-11便利店都拿到过这个奖项。一个鲜花行业的品牌，能够和这些巨型公司站在同一个领奖台，可见它为日本商界所带来的影响力。

激励人心的商业先锋，当之无愧。不知道，30年前井上先生转身拿起第一枝花的时候，是否曾料想过这样的一天？

## 让花成为人们生活中的"小确幸"

听完了大故事，那我们不妨一起去拜访这家位于南青山的Aoyama Flower Market TEA HOUSE，在这样的一间小小的店铺里找寻它值得我们学习的成功印记。顾名思义，这家店是花店和下午茶混合一体的店铺，目前在东京有三家，另两家分别在赤坂和吉祥寺。

搭乘地铁，表参道站A5出口出来后，不过百米便可以找到。Teahouse不接受预订，到的时候看到很多女生在门口排队等位。如果你只是来买花，大可不必排队，直接进店吧。

店内鲜花成列有序，在花瓶里的根部都处理的很干净，抢眼之处都是大块的花材密集陈列，视觉冲击力很强，令人心动。花品更是一流，看得我真是好生羡慕。店内随处可见的精美小花束，也会让人怦然心动，随手就想带回家。除了鲜花，还开辟出专门的植物和苔藓区域。

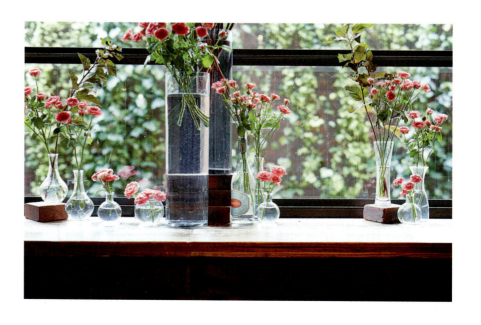

青山花店的经营理念是Living With Flowers Every Day，让每一天的生活都有花。这一个理念在当下的中国已经慢慢被接受，但是30年前的日本还没有这样的生活方式。高档花艺大多被运用在商务宴会活动中，青山花店的第一创新就是把高档花用到生活家居装饰中。花束也并不只是送给他人的花礼，它将成为你自己生活的组成部分。放眼回到那个年代，这真的就是一个大进步，打破传统理念，为鲜花建立新的市场和客群。

如果再仔细想想，青山起步于上世纪90年代初，在发展的30年间正好经历了日本经济的大萧条（自1990年开始的20年）。不景气的经济背景下却成功的发展成零售先锋，是我一直很好奇的地方。经济不好，哪还有人有心情讲究生活方式呢？可是，机遇或许就是那一刻。人们非常追求"小确幸"，在松浦弥太郎的很多著作里都可以读到。不论在什么样的生活境遇之下，能为自己的找到属于自己的那一份"细小而确定的幸福"，就是一种充满希望的慰藉。青山那一束束美好精致充满品质的花朵，在几百日币（几十人民币）的价格之下，恰到好处地成为了大家的"小确幸"。无论你是否爱花，当一束如此美好的小花束出现在你面前的时候，你的心一定会融化的。是不是就是口红原理呢？

时代造就英雄，理解客户满足客户的需求，萧条的环境下也能成就成功的案例。

好的立意开始，就会给自己带来一片天地。接下来呢？

鲜花店的生意听上去很美好，但实际上经营者都是赚的辛苦钱。连锁花店品牌之所以少，和鲜花的高损耗有很大的关系。每一个店主都在和时间、和花的生命周期赛跑，鲜花一旦没有在最佳时间销售，就是店主的直接成本。那我们要如何提高进店客户的购买率呢？每天只能包一定数目的花，那怎么能够在人多时给自己赢得更多时间，提高效率呢？

## 经营，先要走进顾客的内心

青山花店的小细节给了我不少启发，如何从顾客角度来设计，和大家一一分享。

花店有两类人，专业懂花的店员，"不专业"的顾客。顾客不懂术语不懂花名不懂花材维护，她只懂自己的预算多少，颜色是不是我想要的，花的形状是不是我喜欢的，花器可以放在什么生活场景里。

先看店面设计，青山花店没有明显的推销人员，除了有员工时不时打扫地面之外，陈列区几乎没有员工。所有花材、花器都会按照色彩分开，即使是那些小花束也是按照各自的颜色来陈列，鲜花和绿植各自的区域，很方便顾客挑选搭配。洗手间的门口也搭配了花艺。这些都是提高客户沟通效率又能保持品质的好方法。

为什么呢？我私下觉得，第一，相近色搭配本身就是色彩搭配最容易的技巧，也最能让客户直白的感受到自己今天需要一份什么样的色彩来表达我的需要，热烈的奔放的？自然的柔美的？顾客就不用费力地向店员解释她希望要什么样的产品。

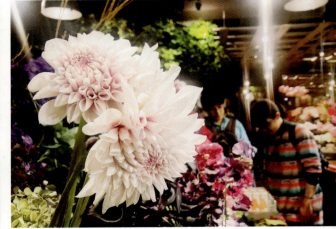

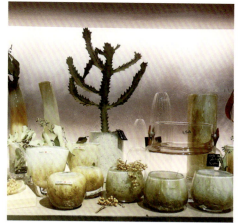 
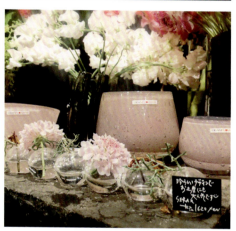 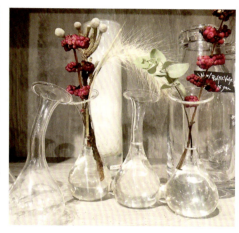

不论在什么样的生活境遇之下，能为自己的找到属于自己的那一份"细小而确定的幸福"，就是一种充满希望的慰藉。青山那一束束美好精致充满品质的花朵，在几十人民币的价格之下，恰到好处地成为了大家的"小确幸"

或者当他询问时，店员带她到特定区域感受一下，就自然了解了。感性的商品，让感受先行。第二，相近的颜色高品质花聚集在一起，很有冲击力，刺激消费。在价格适合的情况下很容易促成销售。第三，既然是零售，那一定是陈列为王。在每一个陈列区域，在花瓶里放好搭配好的花，客户会很自然想到在什么样的生活场景下，可以这么摆设搭配。若不是游客，我都想立刻连花带瓶一起搬走，提高客单量。第四，鲜花和绿植的选择是来自不同的需求的，让客户在分开的区域选择，方便挑选，也减少他们的纠结。第五，店面本身也是一个空间，一些花艺装饰搭配可以营造店内氛围，也给客户一些家居装饰的演示，看到洗手间的门口搭配，是不是也会想到自己的居所工作空间呢？

这对于一家连锁的品牌何尝不是一种提高客户沟通效率又能保持品质的好方法呢？

再看商品。除了鲜花之外，生活方式物品也是花店的利润重点。店内中心区域之外的货架上，依然按照色彩品牌成了很多花器花瓶，方便选购。

其他产品呢？花店有一个专栏叫做"Today's flower"可以被理解为当日主打花材，在店门口的黑板、网站、店内单页上都会有。我去的那天是玫瑰，店内也重点陈列和玫瑰相关的延伸品，同花艺品牌下的玫瑰系列护手霜、香薰、玫瑰水。因为身处花店，潜意识里对它的成分可信度太高了。同样，价格合理的情况下我忍不住买买买了。你看，游客的钱，它也能赚得到。

店内还有两个小细节让我至今记忆深刻。

一是主打产品小花束，首先小花束本身是花材带来最后商业价值的好方法之一。但是包好之后只放在水桶里并不美观，保水也不确定，客户也不容易挑选。客户一不容易做什么，就会影响商品的销售。但是像这样，按色系陈列在架子里，保水有保障，给鲜花也给自己赢得时间，更会让客户一目了然，不纠结挑选走货速度很快呢！

二是最后买单，收银台前还有这个花束包装选择卡，看图说话是最标准的客户沟通，不会错。一个简单的标识减少了专业和不专业人群之前的沟通成本，效率又一次提高。保持花艺水准下的流水线操作，细节完胜。

**上图** 收银台嵌的花束包装选择卡
**下图** 包好的小花束陈列在架子上，而不是装在水桶里，养眼又方便顾客购买

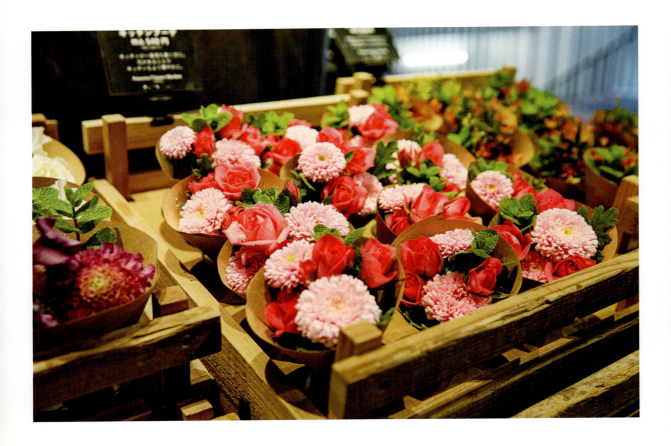

最后走的时候，在收银台我看到花艺工具和书陈列，我也毫不犹豫买了书。另外拿了他们的设计单页，回来后细细研究，这又是值得我们学习的细节。

有一本纯粹介绍wildflower的手册，在我看来就是给我一次新知识的输入。原来近年来流行的帝王花、针垫花属于这样的分类。在手册里不仅介绍了花材，还介绍了养护、简单但极富风格的装饰、售卖花束，还有一位很有亲近感的美女专访，不知道是客户代表还是工作人员，赏心悦目，难得有一张让我看了又看的单页！

还有花艺学校的课程和作品介绍。价格时间一目了然。

整体设计不管是排版还是内容都很充实，可读性很强。当然如果我们也印刷成本太高，但大家花店的微信公众号应该好好利用。找一个有设计功底的店员，会给你的品牌带来不一样的体验。

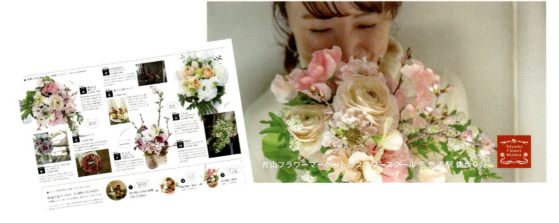

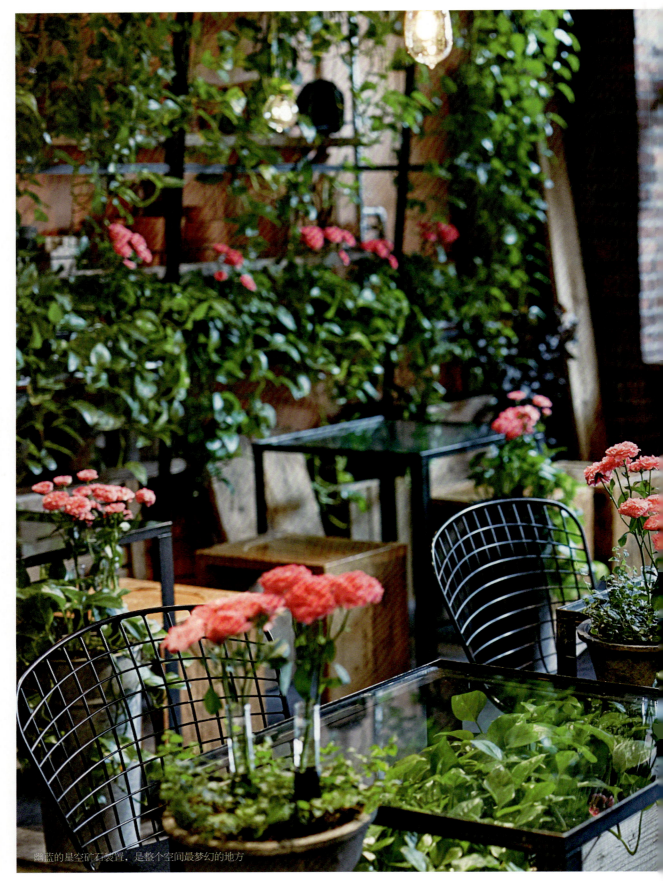

幽蓝的星空矿石装置,是整个空间最梦幻的地方

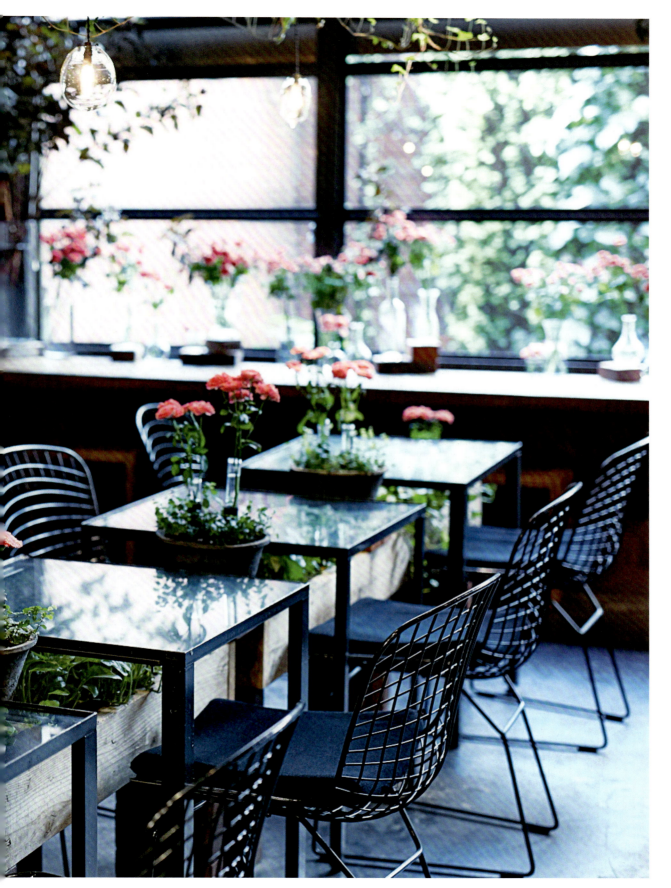

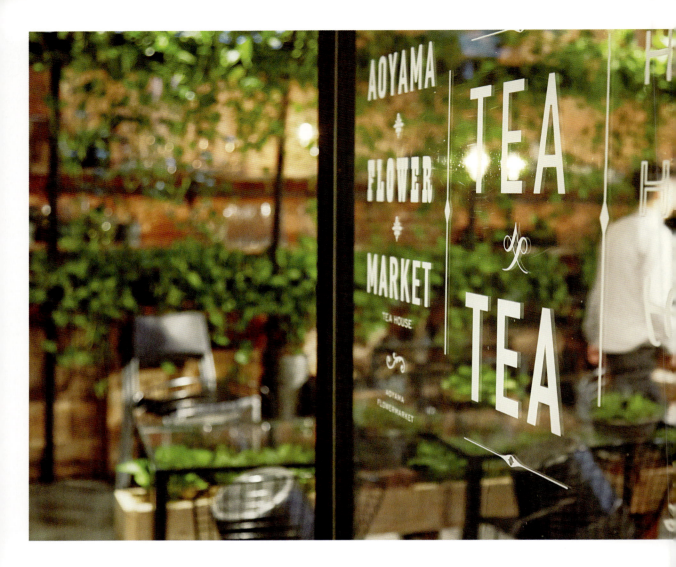

　　过繁花的尽头就是大家在等位的TEA House。按照时髦的话说，这里也极具了网红气质，分分钟都会让人想拍照发朋友圈。在"绿树浓荫"下喝喝茶，在清新明媚里发发呆。

　　食物都和花有联系，每一季也都会有当季新品，价格也刚刚好，茶饮50元人民币，一份冰激凌甜品或者60左右人民币，都是可接受的价位，不会拒人千里。

　　所有的细节，都让我非常喜欢青山花店，无论是从一个顾客的感受，还是不经意间发现的经营亮点，都值得我们好好学习。它的每一个细节都让我真正感受到了Living With Flowers Every Day。

　　天色暗下回到地铁站又走进店内，看到一个收起雨伞在门口挑选花束的男士，这画面真美好。

　　青山花店是东京鲜花的代表之一，包容的东京还有更多拥有自我个性的花店，希望有机会能继续和大家分享，花季即将到来的3月，大家如果旅行遇到美好的花店也欢迎和我分享。

　　东京是一个爱花的城市，不论是公共空间还是私家小院，处处都看到别致的花植。我想是生活在这个城市的人们孕育了这样的创作土壤，但也正是拥有诸多充满爱和想象力的花艺师，才使得人们对花的钟爱持之以恒。

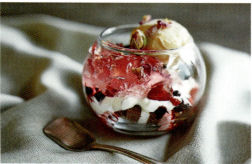
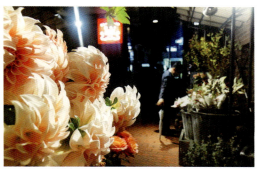

花店咖啡区 Tea House 内景

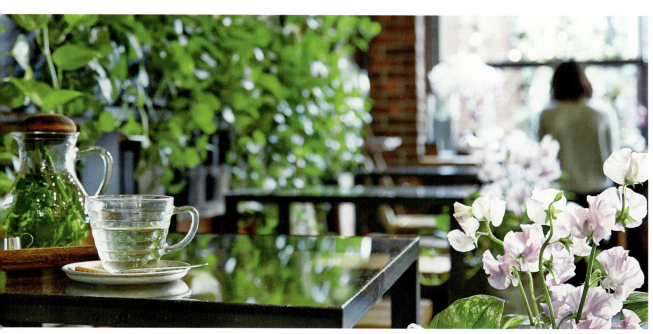

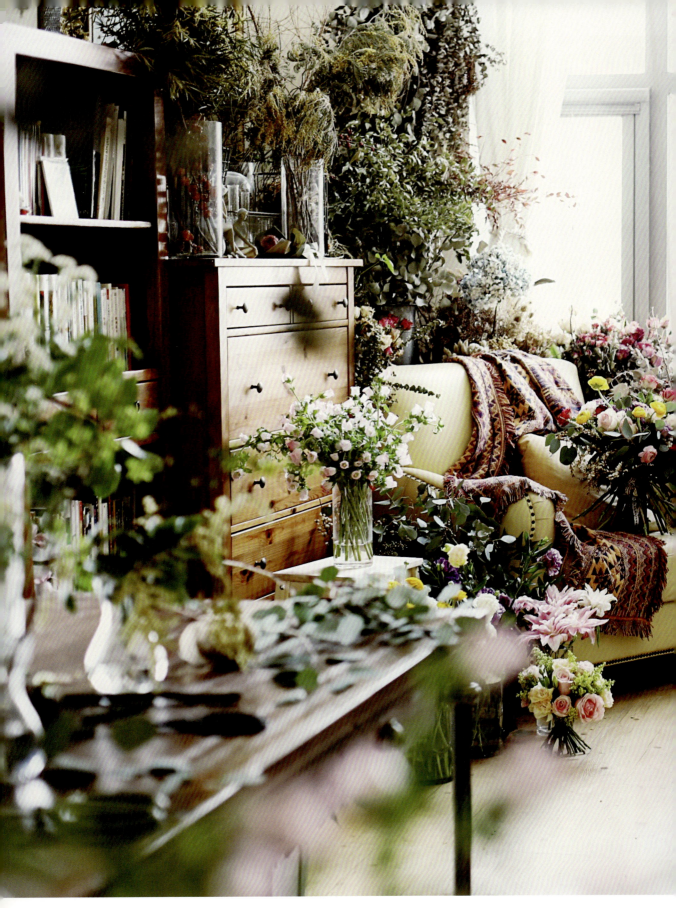

撰文／袁理　图片／Yang Flora

知道Yang Flora是因为一个朋友的推荐："你想找北京有特色的花植店呀，给你推荐羊头的店呀，不久前她还上过'天天向上'呢……"

羊头就是Yang Flora的主理人，一个看上去温温柔柔的姑娘。2015年，羊头创建了现在的工作室。虽然时间不长，但却因为自己独特的创意迅速被人所知，在北京国际设计周的花植节等展览中，在电视等媒体上，都能见到羊头的作品。明媚的春光里，笔者采访了羊头，原来——

# 这家森系的Yang Flora，
# 是这个学广告的姑娘
# 脑洞大开的产物

**Q：不懂花，也不是艺术出身，为什么会想到做一名花艺师？**

A：我是学广告创意的，这跟花艺确实没有太大的关系。与花结缘应该是打小开始。因为我是云南人，从小习惯了花植的陪伴。离开家到了大城市生活远离了自然环境，感觉很不舒服，想要跟自然更亲近。于是开始自己养绿植啊，种花呀，也会买一些鲜切花来自己插。慢慢地就对花艺有了深入的了解，后来就逐渐成为一名花艺师。

**Q：现在的花植工作室很多，你们的特色主要体现在哪些方面？为什么？**

A：我觉得自己的花艺风格比较偏森系，或者是比较偏脑洞吧。我比较喜欢有一些创意的主题，比如说去年我们就做了小怪兽主题，还有相关的一系列作品，带着它们参加了很多展览，甚至还参加了电视节目"天天向上"。

我的这种风格可能跟我从小到大看到的自然环境相关吧，因为我成长在云南文山，那里有森林，富有山野气息，所以我在创作的时候也会将这种感觉带入。另外，我以前是学广告创意的，而且从小也学过画画，后来还做了童话和绘本的插画师，所以我喜欢在花艺里面去加入想象力，或者说打一点脑洞的风格，所以慢慢地，作品和工作室就形成了现在的风格。

**Q：我看你们工作室有大量的干花，你的作品中干植材料应用也非常多，为什么对干花情有独钟？**

A：用干花来做设计，是自然而然的。鲜花花期有限，设计用不完的鲜花就会凋谢、枯萎，扔掉

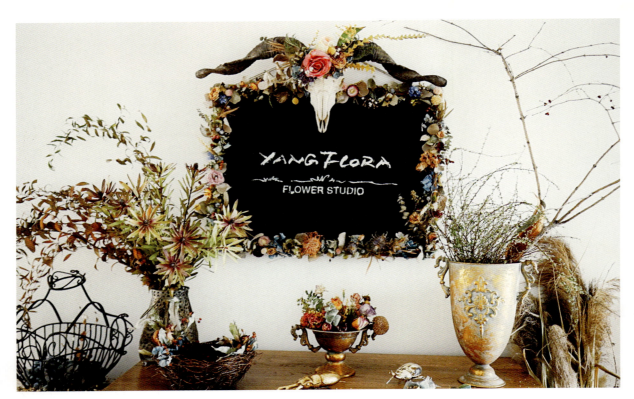

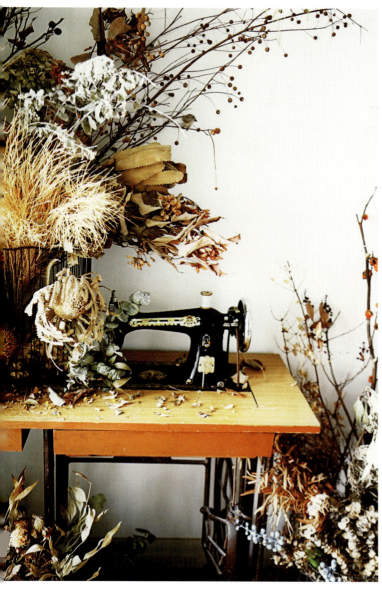

工作室里干植材料是主打素材

太可惜了。于是我把它们干脆做成了干花，针对干花进行一些创作。

现在一些花艺展览，展期是比较长的，比如说一周或者是15天，就像我们做的"小怪兽系列"，展览都是在15天左右。鲜花保鲜期很短，如果是干花就不需要很频繁地去更换。所以对于干花设计，我们也进行了一些研发。同时我还把干花和绘画，以及以前做手工的元素，以及平面设计的很多基础知识结合到了一起，所以就呈现出了一些你看到的这种丰富的作品。

**Q：干花花材的制作有什么诀窍么？**

**A：**在处理鲜花的时候，要在它未完全开放的时候做成干花，这样它的状态是最理想的。如果已经开始凋谢，你再把它做成干花，即使干了花瓣也会狂掉。所以如果说要让干花呈现出最好的状态，那就在它是鲜花也是最好状态的时候开始制作，将它倒挂，自然晾干。

另外，干花保存要注意通风，潮湿环境很容易长霉，所以尽量避免接触水，但也不要曝晒，曝晒很容易使其褪色。

**Q：看你的干花作品中有胸针、头饰、鞋呀等等，非常丰富，在设计的时候，不同类别和风格的作品，对于花材的形态、质感等的要求是不是也不同？**

**A：**是的，与植物打交道多了，自然就有一些经验和感觉了。每一种花材都有自己的特性，也可以叫个性吧，每种植物都会不太一样。我会根据要做的作品，选择不同的材料，甚至会选择一些跟这个植物元素可以搭配的其他综合材料。

比如小怪兽里面有一个陪衬的植物，其实是琴叶榕的叶子。我把琴叶榕的叶子折叠起来变成一个方形，然后在上面搭配的一些羊毛毡的材质，这样看起来就有一些特别的感觉，因为琴叶榕的叶子是很厚实的，质感是很硬朗的，用羊毛毡或用彩色小毛球搭配，形成对比，就可以削弱硬朗的感觉，反而变得有些可爱。

这个干花耳环，在制作时我构思的是一朵小花那样的感觉，但是我不想真的用一个干花去做。所以我就在食材里面找到了一个素材——八角，八角形状其实也像朵花儿，把它放到耳环上，这种碰撞是很有趣的。所以花艺创作素材非常丰富，除了花以外还有很多其他植物材料都可以。

Yang Flora 店里的花植作品

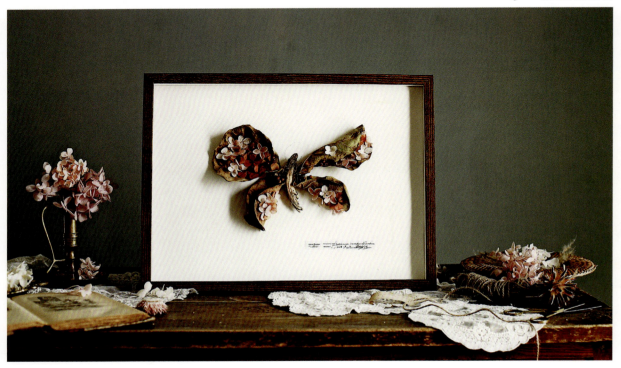

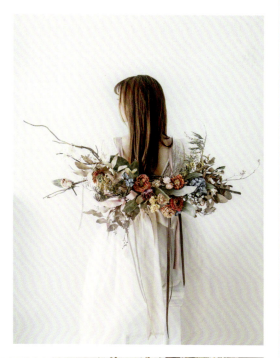
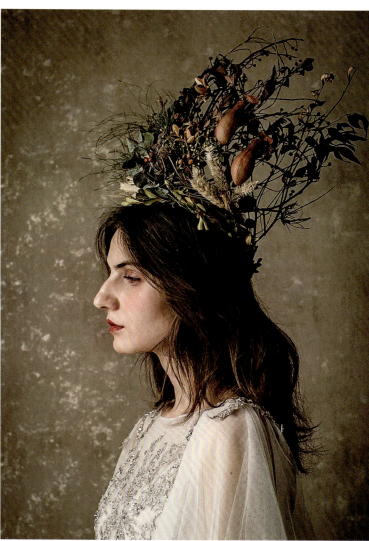

**Q：干花适用装饰的场景跟鲜花有不同吧，具体适合哪些环境呢？**

**A：** 干花运用得好的话，其实什么场景都可以适应。搭起来很容易的就比如木质的家具，因为木纹的纹理和干花的质感非常融合；还有比较复古的环境，气质和干花也会非常搭；器皿包括银器、黄铜，或者是一些这种铁艺类的花器，因为它们质感相似，所以十分适合。

但有一些场景，干花应用起来就有些吃力。明度或者色彩饱和度特别高的比如说纯白的房间，就不太适合放干花，因为干花干燥后的颜色饱和度会比原来的鲜花要低一些，明度上暗一些。还有卫生间、厨房这些湿度比较高的环境，也不适宜放干花。当然干花还有一些其他的储存形态可以应用到这种环境，比如玻璃罐，或者做成香薰蜡烛和漂浮瓶等等。

**Q：工作室现在成立时间并不久，但知名度却很高，你们用什么方法来推广品牌？能给新花店一些建议么？**

**A：** 我们工作室几乎没有做过太多策划性的推广，最开始主要是靠学员口碑相传。后来工作室发展比较稳定的时候，我们会参加了一些展览活动，比如北京花植节，所以圈儿里的朋友知道我们的会更多一些。其实我们的定位本就不是很大众的那种。

所以我对新花店的建议是：要看你的受众在哪里。如果说你的受众是你这个店方圆三公里之内的住宅区，那你可能需要有针对性地对住宅区用户进行推广。比如说递推呀，或者是做活动的方式。我们的推广方式主要是面向网络的，我们会在一些专业的花艺平台去做一些免费的分享，或者在这种专业领域之内接受一些访问和分享，像您采访我一样，这样都可以吸引到我们的目标受众。

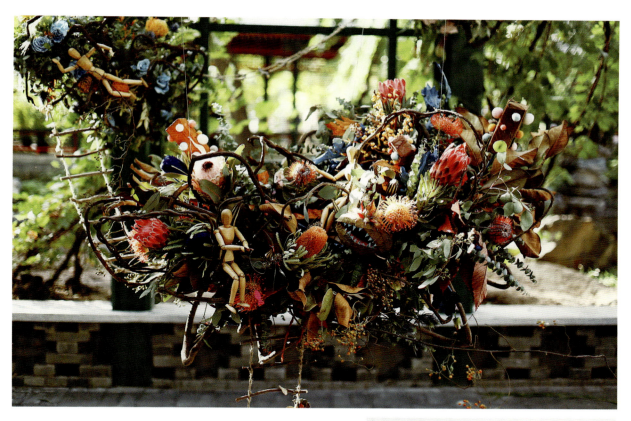

左页上　干花花环
左页下　干花耳环
右页　《小怪兽》

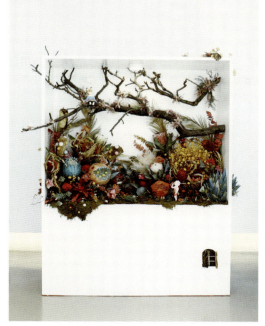

# Tips

　　干花制作：在处理鲜花的时候，要在最盛放的时候倒吊制作成干花，这样它的状态是比较好的。如果说这个鲜花它已经开始凋谢了，你再把它吊成干花，这样干了之后花瓣也会掉掉；它还没有开的时候，你把它做成干花，花瓣就会比较小。如果要让干花呈现出最好的状态，那就是在它是鲜花的时候也是最好的状态，然后把变成干花，这时候的样子就是最好看的。

　　保存和养护：要注意干燥和通风，让它接触到很多的水源，然后也不要曝晒，曝晒很容易令干花褪色，潮湿则容易长霉。所以要注意的就是干燥和通风，不要曝晒。

## 供稿单位

 鹿石花艺教育
作品页码 ▶ P11、87、88

 凡花侍
作品页码 ▶ P19

 中赫时尚
作品页码 ▶ P26

 J-flower
作品页码 ▶ P34、100、102、104

 高尚美学
作品页码 ▶ P45、55

 Little Lab莫比
作品页码 ▶ P51

 小李哥
作品页码 ▶ P63、67

 大眼婚礼策划
作品页码 ▶ P70

 Diva
作品页码 ▶ P90、92、93

 刘若瓦
作品页码 ▶ P94、98

 九植
作品页码 ▶ P108

 东京青山花店
作品页码 ▶ P120

 Yang Flora
作品页码 ▶ P135

 赤子Shine
作品页码 ▶ P84

花艺目客